创意思维

主　编　邓卫斌　胡雨霞　李　雪
副主编　刘　攀　梁小雨　李　杨
参　编　王　倩　刘　勇　张芷君
　　　　宋仁慈　王彤彤　刘鹤鸣
　　　　曹蓉蓉　孙　帅

华中科技大学出版社
http://www.hustp.com
中国·武汉

图书在版编目(CIP)数据

创意思维/邓卫斌,胡雨霞,李雪主编.—武汉:华中科技大学出版社,2021.11(2025.7重印)
ISBN 978-7-5680-7614-2

Ⅰ.①创… Ⅱ.①邓… ②胡… ③李… Ⅲ.①艺术-设计-教材 Ⅳ.①J06

中国版本图书馆 CIP 数据核字(2021)第 211532 号

创意思维　　　　　　　　　　　　　　　　　　　邓卫斌　胡雨霞　李　雪　主编
Chuangyi Siwei

策划编辑：江　畅
责任编辑：白　慧
封面设计：优　优
责任监印：朱　玢
出版发行：华中科技大学出版社(中国·武汉)　　电话：(027)81321913
　　　　　武汉市东湖新技术开发区华工科技园　　邮编：430223
录　　排：武汉创易图文工作室
印　　刷：武汉科源印刷设计有限公司
开　　本：880 mm×1230 mm　1/16
印　　张：9.5
字　　数：303千字
版　　次：2025年7月第1版第5次印刷
定　　价：58.00元

本书若有印装质量问题,请向出版社营销中心调换
全国免费服务热线：400-6679-118　竭诚为您服务
版权所有　侵权必究

前言
Preface

 本教材旨在鼓励学生在面对疑难问题时,打破思维定式,不受常规思维的束缚,能从不同角度去思考和探索问题,培养解决问题以及突破困境的能力。以激发学生的创造能力,协助学生发挥创造潜能及应用其想象力来突破思考空间,培养创新思维的习惯和勇于创新的精神为目标。

 教材配合国家级(线上)一流本科课程"创意思维",运用信息技术与课程整合的优势,不断充实、调整、提高教学目标,在信息技术的基础上不断修订、更新教学内容,注重更新实践课题与教学手段,开发网络课程资源,满足学生课堂内外递进式学习的需要。教材主要面向我国高校艺术专业学生,同时也适合其他相关专业的在校生及对创意思维与方法感兴趣的人使用。

 本课程在线学习网址:https://www.xueyinonline.com/detail/218774368。

<p align="right">编者</p>

<p align="center">教材配套资源</p>

目录 Contents

第一章 课程导学 /1
- 第一节 如何学好创意思维 /2
- 第二节 怎样提高创意能力 /4
- 第三节 阻碍创意思维的因素 /5

第二章 创意思维之门 /7
- 第一节 认识思维理念 /8
- 第二节 分析思维特性 /18
- 第三节 解读创意思维 /25

第三章 创意思维之启 /36
- 第一节 头脑风暴法 /37
- 第二节 联想思维 /41
- 第三节 思维的发散与收敛 /44
- 第四节 逆向思维 /46
- 第五节 设想创新法 /51
- 第六节 思维检核表法 /55
- 第七节 KJ法 /61

第四章 创意思维之源 /64
- 第一节 二维空间之悟 /65
- 第二节 三维空间之感 /72

第五章 创意思维之力 /84
- 第一节 解析"力" /85
- 第二节 "力"的亦张亦弛 /90

第六章　创意思维之变　　　　　　　　　　　　/ 97

第一节　思维孵化　　　　　　　　　　　　/ 98
第二节　思维输出　　　　　　　　　　　　/ 106

第七章　创意思维之悟　　　　　　　　　　　　/ 114

第一节　解读创意思维之悟　　　　　　　　/ 115
第二节　解析创意思维之悟　　　　　　　　/ 116
第三节　解用创意思维之悟　　　　　　　　/ 120

后记　　　　　　　　　　　　　　　　　　　　/ 143

第一章
课程导学

创意思维

> 教学目标

为建设创新型国家,我国深入实施"科教兴国和人才强国战略"。科教兴国战略强调优先发展科技和教育;实施人才强国战略,着力提高对创新型人才的培养,全面推进人才队伍建设的需要。从教育的角度分析,针对创新型人才的培养方法是创意思维课程的教学目标。如何提高学生的创意思维? 本书通过讲述培养创意思维的方法以及如何运用创意思维进行设计实践,达到设计创新的目的。

第一节
如何学好创意思维

创造力以思维为基础和前提,要想解决创造力方面的问题,首先就需要培养创造性思维,即创意思维。创意思维的培养是产品设计教学的最终目的。如何学好创意思维呢? 我们不妨从以下几个方面开始思考。

1. 从生活中发现设计

如图 1-1 所示,新型的创可贴设计考虑到药效会随着时间消失,通过模拟树叶枯萎过程的形态变化,巧妙地展示了使用于不同时间段的创可贴,有趣又实用。图 1-2 是一套厨房用具,集成了刀具、砧板、容器的功能,改变了传统刀具的形状,从平口变为弧形;同时改变了刀具的收纳方式,多功能组合,能满足多种需求。从中可以看出,生活中不乏优秀的设计。设计是改变生活方式、提升生活质量的重要因素,要善于发现生活中的问题并解决问题。因此人们要从生活入手去研究设计。创新的两条秘诀:一要继承前人的研究成果,二要在研究中勤于观察、善于思考。

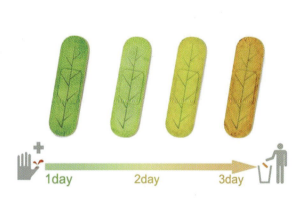

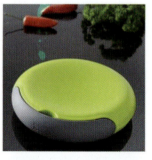
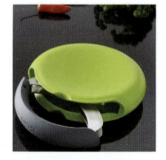
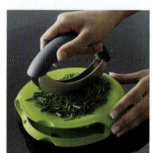

图 1-1　时间创可贴　　　　　　　　图 1-2　一体厨具设计

2. 善于思考

这里列举一些关于思考的例子。

矿泉水十分常见,有没有人关注瓶身的设计?又有多少人会关注到瓶身上的花纹?知道瓶身上为什么需要这些花纹吗?是增大摩擦力、防滑?还是为了增加美感?通过对"立体构成训练"课程知识点的学习可知,从设计的角度来说,材料经过弯曲折叠以后强度会增强。企业为了节约成本,包装用料很少,矿泉水的瓶身较薄、强度不够,因此设计师利用弯折设计来增加瓶身的强度,这就是瓶身花纹的妙用。矿泉水瓶身设计如图1-3所示。

图1-4中的衣服哪件看着更显胖些?按照人们通常的理解,胖子不能穿横条衣服,只有竖条衣服才显瘦,真是这样的吗?研究表明,当衣服上的条纹数量不超过4条时,横条纹的衣服是显胖的,因为线条具有延展性,横向的线条会从视觉上把人拉宽。但图中的横条纹衣服反而使人显得更瘦,这是因为,3条以上的线条排列在一起形成一个面,不再具有线条的特征。因此以后在挑选条纹衣物的时候,可以选择有多条横条纹的衣物。由此不难看出,设计源于生活,又服务于生活。

图1-3 矿泉水瓶身设计

图1-4 横竖条纹

3. 团队协作

很多学生虽然通过学习提升了个人专业能力,但是仍然缺乏团队协作精神。现代很多设计是个系统设计的过程,不仅是交叉学科的学习,还需要多方面的人员参与设计过程。怎么协调设计师之间、设计师与生产之间、设计师与销售之间等各个环节协同合作的问题,是影响一个团队、一个部门乃至一个企业效率成果的重要因素。在之后的章节中会专门讲到团队协作的知识点,设计师应具有良好与人沟通的能力,建立诚信的人际关系,学会相互分享、相互学习、共同进步。

4. 设计技能

学习好各种设计辅助软件固然很重要,但设计工具就像是设计师手中的笔,每个人都有笔,重要的是用这些笔画出什么。换句话说,技能只是高级的体力劳动,而创意思维才是设计师的脑力劳动,才是高级的创造性活动。设计师常用软件如图1-5所示。

图1-5 设计师常用软件

第二节 怎样提高创意能力

一、创意对设计的重要性

创新是第一生产力,创新能力能提升企业的活力和竞争力。拿大家都在使用的通信工具——手机来说,相同功能的产品却可能有很大的价格差异,这就是创新能力所带来的高附加值。产品交互设计中的创意与创新也随处可见,比如简化操作功能,能让用户清楚理解产品的特征或用途。一个好的设计应该方便用户使用,让使用者一看就懂。特别是一些数码产品和科技含量较高的产品,简单易用性是衡量产品设计好坏的一项重要指标。优秀的设计师时常会有让用户眼前一亮的创意,既能清晰地展现产品的功能,又可为用户带来惊喜体验。

二、创意思维的来源——知识的积累

提升创意能力的前提是知识的积累,丰富的知识是设计师创意的源泉,缺少相关理论知识的支撑,设计师很难产生好的创意。理论知识是基础,需要设计师的日常积累,通过观察与思考、交流与分享等,形成专业的知识库。关于知识积累的名人名言如图1-6所示。

时间是影响知识积累的因素之一,学习和积累知识是需要时间的。无论是专业知识、实践经验,还是与人沟通和合作的能力等,都需要人们花大量的时间去学习和掌握(见图1-7)。刚毕业的大学生很少能够成功应聘创意部门的相关职位,究其原因,是因为知识积累还没有达到一定的水平。

图1-6 知识积累

图1-7 时间

三、培养创意思维的方法

通过学习各种培养创意思维的方法,可系统地提升创意思维能力,把创意思维转化为创意设计。

例如,5W思维训练方法,这是2003年发明的一套科学思维训练法,并获得了国家专利。5W思维训练方法是用五个英文单词——"who、what、where、why、when"的首个字母的缩写来命名的,主要是通过人类五个最常用的思维要素,即"谁、怎么了、为什么、地点和时间"进行组合,构成若干常见的句型,通过8种宽度训练法和16种深度训练法来培养人们形成科学的思维结构。

寻找创意元素,围绕产品展开思维,根据产品特点延展思维空间,开拓出有意思的元素。

(1)Who——谁?什么样的人在用?由谁来做?设计的产品是为哪些人群服务的?

(2)What——什么?产品是什么?设计目的是什么?这是做任何事或者行动的目的。

(3)Where——何处?在哪里做?创造理想生活的必要事物(环境)为何?产品在什么场景使用?

(4)Why——为什么要做?为什么要用这个产品?抓住社会痛点,从生活出发,着眼于"以人为本"的设计理念。每解决一个问号,掌握的知识点就增加了一些。

(5)When——何时?什么时间做?什么时机最适宜?掌握使用产品的时间。

第三节
阻碍创意思维的因素

阻碍创意思维的因素包括内在因素和外部因素。首先是刻板印象,物体往往是复杂的、多面的,人们对它的印象和归类,往往基于它的某一面的表象,从而有可能忽略了其他面,自然也就无法运用它。然后是胆小的性格,人天生具备规避风险的能力,这是人类能够幸存于世的原因。但是,过分刻意地规避风险就会形成胆小的性格。胆小的人往往害怕尝试新鲜的事物,对新事物存在抗拒心理,因此胆小是阻碍创意思维的因素。最后是害怕改变,人们为什么不愿意改变?因为改变意味着风险,而人们害怕未知和不确定性。在多数情况下,创意来自各项元素的排列组合,如果不愿意去掉旧有的元素去重新排列组合,又如何能得到新的东西呢?换句话说,创意通常表现为通过另辟蹊径的思维与天马行空的想象力来为作品注入灵魂。

图1-8所示的这组生活中的小设计,解决的都是切面包的问题,虽然每个设计解决问题的着重点不同,但都能提高人们的生活质量,使生活更方便、更美好。这些设计都打破了惯性思维的模式,从思维方式的差异性上找到了痛点。虽然都是"切"的问题,却能打造差异化的解决方案。需求存在于生活中,要打破传统的惯性思维。

阻碍创意思维的另一要素是——设计抄袭。

关于抄袭,有人说抄袭是设计师的通病。如今有很多知名品牌被仿用的现象,无论是在平面设计还是产品设计上,都出现了设计雷同的情况。

阻碍创意思维最主要的因素是惯性思维,也就是思维的恒常性。

思维的恒常性是指人们思维方式的一种惯性,它导致人们不敢想、不敢改、不愿改,墨守成规,从而阻碍了新事物的产生和发展。惯性思维指人习惯性地遵循以前的思路思考问题,就像运动的物体具有惯性一

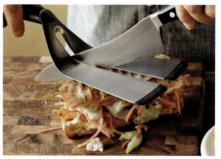

图 1-8　不同的切面包工具

样。惯性思维常会造成思考事情时出现盲点,且缺少创新或改变的可能性。

　　思维定式也是阻碍创意思维的主要因素。先前形成的知识、经验、习惯,都会使人们在认知上形成固定倾向,从而影响后来的分析判断,形成"思维定式"。思维定式易产生功能固着心理,降低办事效率,即人们在解决问题时只能看到事物的通常功能,而看不到它的其他用途;产生刻板印象,影响对事情的判断。总的来说,思维定式影响解决问题的能力。

　　图 1-9 和图 1-10 都是关于梳子的设计,这两把梳子和日常用的梳子有什么不同呢?可以看到,它们在结构上都增加了清理杂乱头发的功能,而两把梳子的清理方式又各有不同。在突破创意思维阻碍时要注意以下两点。首先是思维的突破性:要想打破思维的恒常性就要敢于用科学的怀疑精神,对待自己和他人的原有知识,包括权威的论断,要敢于独立地发现问题、分析问题、解决问题。再者是思维的多向性:创意思维的思路比较开阔,应善于从全方位思考,当思路受阻时,能不拘泥于一种模式,灵活变换某种因素,从新角度去思考;善于调整思路,从一个思路到另一个思路,从一个意境到另一个意境;善于巧妙地转变思维方向,随机应变,产生合乎时宜的办法。

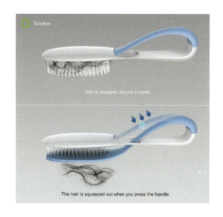
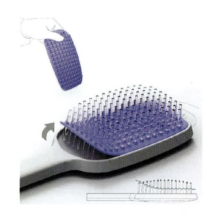

图 1-9　梳子设计一　　　　　　　　　图 1-10　梳子设计二

第二章
创意思维之门

教学目标

本章旨在启发并引导学生自主培养创意思维,主要是辅助学生系统地掌握创意思维的理念,通过引入创、意、思、维的基础概念,帮助学生树立正确的创意思维理念。以生活中常见的物品为例,分析设计中的创意表达,让学生养成观察并记录生活的好习惯。打开创意之门,从贴近生活开始。

教学重难点

本章要求学生了解思维及创意思维的基本概念,结合实际案例,通过对思维特点以及"创""意""思""维"的解读,帮助学生寻找打破惯性思维的方式,培养学生的创意思维方式。

第一节 认识思维理念

一、创造世界之力——思维"本源"

(一)解读创意思维的本源

巴尔扎克说过:"思维是开启一切宝库的钥匙。"一切创新活动的动力,都无疑来源于人的思维活动。作为人类所特有的主观能动性,思维活动引导着我们不断地发现问题,并努力寻求解决问题的方法,有了思维活动,人类才能在认知世界的过程中,创造出瞬息万变的世界。人类的起源、文化继承与发扬、科技的进步等都离不开思维的活动。

思维的本质是人对已有信息的重组和解读,思维会随着人的主观能动性而发生改变,也会因为每个人的思维特殊性而显得不同。如今,创意设计不论是在设计领域还是在日常生活中都受到了广泛的关注,而创意思维是做好创意设计的首要前提。

(二)设计中的思维本源的体现

创意思维的基本定义:创意思维是人们在认识事物的过程中,运用自己掌握的知识和经验,通过分析、综合、比较、抽象,加上合理的想象,产生新思想、新观点的思维方式。图2-1是一组以水果为元素的创意产品设计,从中可以看到,设计师运用水果造型和肌理等元素作为创意点进行产品设计。

借助万花筒的原理理解创意思维的本源。万花筒内有一定数量的彩色玻璃片,同一万花筒中这些碎片的数量和质量是不变的,但只要转动万花筒,使碎片形成新的组合,就会有无穷的新图案和新花样。万花筒转动后,筒内玻璃片数越多,其所呈现的图案就越多,不同的组合方式会带来不同的视觉效果,如图2-2所示。

图 2-1　以水果元素为创意点进行的产品设计

图 2-2　万花筒原理

图 2-3 是柳宗理于 1957 年设计的蝴蝶椅,该产品提取了自然元素,柳宗元运用蝴蝶翩翩起舞的造型为创意点进行家居用品的设计。

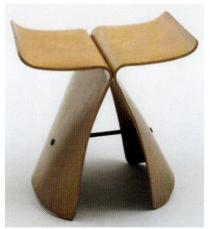

图 2-3　以蝴蝶元素为创意点进行的家居用品设计——蝴蝶椅

(三)思维的展示方式

思维活动使人类不断地思考问题和发现问题,思维通过不断的演变和孵化,产生了创意思维。创意思维是综合运用形象思维和抽象思维并在此过程或成果中突破常规、有所创新的思维。创意思维的核心理念在于通过科学的思维方式,全方位地提高思维能力,从而更完美而有效地创造客观世界。常用的思维展示方式是思维导图,影响思维的因素是创意积累。

1. 思维导图

思维导图又称心智地图、脑力激荡图、灵感触发图、概念地图、树状图、树枝图或思维地图,是表达发散性思维的有效图形思维工具,它简单却很有效,是一种实用性强的思维工具。思维导图充分运用左右脑的机能,利用记忆、阅读、思考的规律,协助人们在科学与艺术、逻辑与想象之间平衡发展,从而开发人类大脑的无限潜能。思维导图是一种将思维形象化的方法,具有快速展示人类思维的强大功能,如图2-4所示。

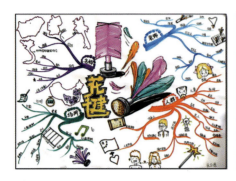

图2-4 "花键"的思维导图

思维导图运用图文并重的技巧,把各级主题的关系用相互隶属与相关的层级图表现出来,把主题关键词与图像、颜色等建立记忆链接。这些链接可以视为个人记忆,就如同大脑中的神经元一样互相连接,成为个人数据库。如何丰富这个数据库是影响思维创新的关键,而创意的积累是丰富个人思维数据库最快的方式。

2. 创意积累

创意积累的方式多种多样,常用的方式有草图绘制积累、研究方法积累、创意点积累。创意积累可以是局部细节的积累,也可以是创意点、创意元素等的积累。草图绘制创意积累是最原始的创意积累方式之一,在学习过程中有了好的想法,就可以通过手绘的方式记录下来,也可以记录推敲的过程,如图2-5所示。

图2-5 草图绘制积累

研究方法积累主要用于科研过程中对创意思维的归纳和总结,学习和积累不同的研究方法对思维的扩展和锻炼有积极作用,如图2-6所示。

创意是思维的闪光点,好的创意设计产生于思维活动的过程,其实就是不断设问求索的过程。生活中好的创意能够给设计者提供灵感,创意积累是实现思维跨越的最好方式。如图2-7所示,生活中的痛点往往能够激发"创造"的能力,通过巧妙、高效的

图2-6 研究方法积累

方法解决生活中的实际问题。

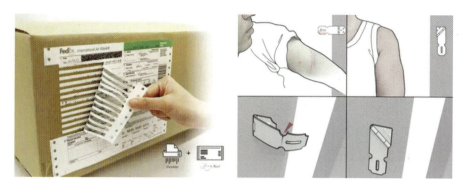

图2-7　积累生活中的好创意

二、表象背后之源——思维"内涵"

（一）解读思维的内涵

创意思维是寻找隐藏在事物表象背后的含义，并通过一定的组织方法有意识地表现其内在含义的过程，也是体现人类设计思想创新性的一个重要渠道，如图2-8所示。创意思维体现了思维的内涵。思维建立在人们对客观事物充分认识的基础之上，经过大脑对这些客观事物的感性认识、理解、分析、总结等逻辑思考过程，从而对其本质属性做出内在的、联系的、概括的反映；思维是认识的高级形式，属于理性认识，通过思维获得的认知是理性认知。

（二）思维内涵的案例分析

要在自然与思维之间建立联系，设计师就必须要有较高的审美情趣和扎实的形象表达能力，而且能够对技术和艺术进行合理的理解和优化的处理，掌握与设计有关的自然科学和社会科学方面的知识，能够不断激发创造力与灵感，从而提高设计的内涵。

图2-8　表象背后的含义

（1）人们通常认为"设计是要解决问题"，但是很多人片面地将"解决问题"理解为解决甲方的问题或满足客户的需求。

通过图2-9所示的书本设计，可以直观地理解什么是在设计中"解决问题"。

图中这本奇特的书是由Teri Dankovich博士经历数年研究得到的，书中含有银或铜的纳米颗粒，并印有如何净化水质的使用说明。研究人员从25个被污染的水源地取水，并使用该书过滤，结果证明能过滤99%以上的细菌，净化后的水质几乎可达到自来水的水质。这本书的使用极其简单，只要撕下一页纸，放到滤片夹上，然后把需要净化的水从纸上倒进去，过滤出来的就是干净的水了。通过这样简单的过滤方式，90%以上的水样本可以达到无可视细菌，脏水中的细菌会附着在书页的纳米颗粒上，把干净的水过滤出来。通过功能设计解决实际问题，才是常说的"设计是要解决问题"。

（2）"设计是要解决问题"这一概念与"极简主义设计理念"之间的关系是如何建立的呢？设计师又该如

图2-9　可过滤水的书本设计

何进行极简主义设计？

"极简主义设计理念"的核心是以用户的需求为主导的设计,需要考虑通过设计来解决哪些问题。图2-10所示是生活里常见的汉堡包装纸,它运用了极简主义设计理念,以"设计是要解决问题"的思维来分析,为什么汉堡包的包装纸要设计并制作成这个样子?

图2-10　汉堡包装纸

可以从五个方面来分析这个问题:

①解决成本问题。方形的纸张更易包装,并且节省纸张;将四个汉堡品种印在一张纸上,可以最大限度地节约成本。

②解决识别问题。四个品种采用不同颜色加以区分,让店员在配餐时不出错。

③解决产品信息问题。在每个品名下面放上产品成分表,让顾客直观地了解产品所含的营养成分。

④解决产品的包装特性。为避免芝士和酱料粘在纸上,选择了类似油纸的材质。

⑤解决品牌宣传问题。会在品名的上方展示品牌logo和相关信息。

(三)思维内涵的表现形式

思维是整个大脑的功能,特别是大脑皮层的功能。大脑皮层额叶负责编制行为的程序,调节和控制人们的行为和心理过程,同时将行为的结果与最初的目的进行对照,以保证活动的完成。

思维具有推理性,推理的种类很多,主要分为归纳推理和演绎推理两种。

归纳推理是以特殊性知识为前提得到一般性知识结论的推理;演绎推理是以一般性知识为前提得到特殊性知识结论的推理。目前对于这两种推理较为一致的观点是,归纳推理激活的主要是左侧前额皮层的中

前部区域,而演绎推理激活的主要是左侧前额皮层的后部区域。归纳推理与演绎推理之间的关系如图2-11所示。

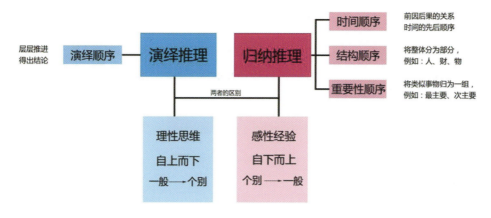

图 2-11　归纳推理与演绎推理概述图

思维是人脑对客观现实事物间接的、概括的加工形式,以内隐或外隐的语言及动作表现出来。思维源于复杂的脑机制,思维对客观事物及其关系、联系进行多层次的加工,揭露事物内在的、本质的特征及事物之间的联系。

三、思维创造之法——思维"外延"

(一)解读思维外延

思维外延指的是思维形成的过程与方法,可以理解为一种打破常规、开拓创新的思维形式。思维外延的意义在于突破已有事物的束缚,以独创、新颖的观念或形式形成设计构思。

根据思维的形态,我们可以把思维分为动作思维、形象思维和抽象思维。动作思维是以实际动作为支柱的思维过程。形象思维是以直观形象和表象作为支柱的思维过程。抽象思维是用词语进行判断、推理并得出结论的过程,又叫词语的思维或逻辑思维。抽象思维以词语为中介来反映现实,这是思维的最本质特征,也是人的思维和动物心理的根本区别。

(二)思维外延的案例分析

思维外延就是人脑对现有事物认知的延伸和扩展,是突破现有思维的局限,进行多维度的发散和分析。在实际设计中也常用到思维外延解决各种设计难题。

图 2-12 中的碗和桶都采用了打破闭合边缘的设计方式,解决使用过程中存在的实际问题。两个例子都突破了传统的束缚,使设计给生活带来更加便捷的体验。

图 2-13 是突破现有思维的设计,为了增加薯条蘸酱的面积,设计师改变薯条一端的形态,扁圆形的设计让酱汁更好贴合,不易滴落。

(三)思维外延的流程

"调查""分析""突破""重构"是设计思维外延过程中的一般流程。

1. 调查

在设计思维的形成过程中,通过调查可收获大量的思维火花,将思维火花运用在设计过程中,就会产生

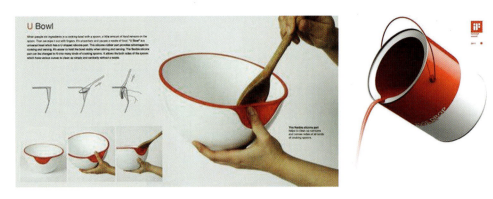

图 2-12 突破传统的好设计 1

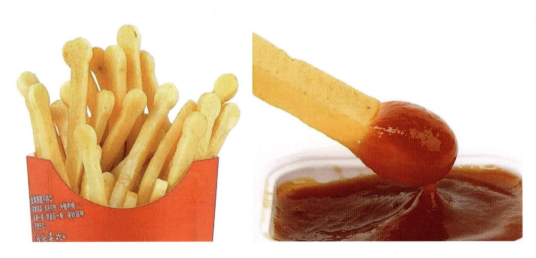

图 2-13 突破传统的好设计 2

丰富的设想和方案。常用的调查方式有以下几种：

①座谈方式。

调查者只是提醒，由被调查者自述，不直接问问题，而是从侧面打探，这种调查方式的效度很高。这里所说的效度是指对于提出的问题，通过座谈的方式不仅可以得到答案，而且可以得出除答案以外的很多东西。除了效度外，还应注意信度。效度和信度有所不同，一个指的是有效性，一个指的是可信性，两者应兼而有之。效度与信度之间存在一定的矛盾，在设计调查方式时应加以重视。

②半目的性的访谈。

就是事先设定一些问题，然后根据这些问题，按步骤提问。这种调查方式获得的材料信度较高。因为访谈的步骤明确且目的性强，所以提问的语言、语气、态度、引导方式就大有讲究。

③问卷调查。

问卷是设计好的一系列有结构的问题，用以引出事实和意见，并提供一个记录数据资料的载体。问卷调查有四个作用。第一，从被问者那里获取准确的信息，这是基本作用；第二，它提供一种访问的结构，以同样的方式问被访者同样的问题，没有这一结构，就不可能构成一种全面生动的描述；第三，它提供一种标准形式，被问者按此形式写下事实，说明态度；第四，问卷为数据资料的处理提供方便。

④上网搜集。

利用网络搜集相关信息。

2. 分析

依据已确立的设计目标对其进行有目的的恰当分析,从而为突破、创新提供条件。

分析内容包括:项目分析、用户定位、竞品分析、品牌分析等,如图 2-14 所示。

图 2-14　分析

3. 突破

突破是设计思维外延的核心和实质,广泛的思维形式奠定了突破的基础。如图 2-15 所示,椅子的设计打破了传统思路,选择了更加符合人体工学的样式,让人们使用起来更加舒适。茶几同样进行了突破性设计,不再保持桌面的完整性,而是赋予趣味性和独特的造型。

图 2-15　椅子、茶几的设计

4. 重构

大量供选择的设计方案中必然存在着突破性的创新因素,合理组织这些因素,构筑起新的理论和形式,进而重构设计目标,这便形成了设计思维外延的主要内在因素。

①特征重组,图 2-16 为手机壳与手枪特征的重构。

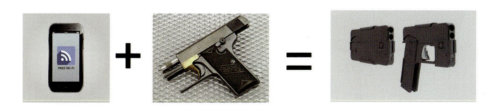

图 2-16　手枪外形的手机壳

②形态重组,图 2-17 为陀螺形态在花盆上的重构。

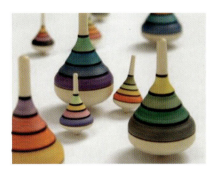

图 2-17　陀螺花盆

③结构重组,图 2-18 为蜂窝结构的重构。

图 2-18　蜂窝特征的应用

④功能重组,图 2-19 为搅拌器与摆件功能的重组。

图 2-19　搅拌器

⑤材料重组,图 2-20 为不同材质的重组。

图 2-20　不同材质组成的产品

佳作赏析

透明橡皮的设计(见图 2-21):透明程度高,清洁功能优于传统橡皮,再也不用担心擦错字了!

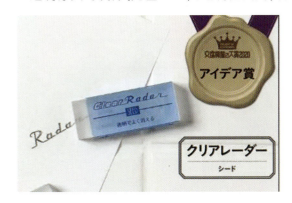

图 2-21　透明橡皮

思考题

1. 如图 2-22 所示,请欣赏这组永和豆浆的广告设计,并分析其创意点。

图 2-22　永和豆浆广告

2. 针对垃圾分类的问题做一个简单的思维导图,分析垃圾分类存在的问题。

3. 分析图钉和箭的特征,并思考如何将二者结合(见图 2-23)。

图 2-23　图钉与箭

第二节 分析思维特性

一、禁锢思维之笼——思维的"恒常性"

（一）解读思维的恒常性

思维的恒常性是指人们思维方式的一种惯性，它导致人们不敢想、不敢改、不愿改，墨守成规，从而阻碍了新事物的产生和发展。思维的恒常性是阻碍创意思维的一大因素。人们习惯性地遵循以前的思路思考问题，就像运动的物体具有惯性一样。这种思维常会造成思考事情时出现盲点，禁锢人们的思维，使人们形成思维定式，习惯固定模式，阻碍新点子的产生，如图 2-24 所示。

图 2-24 思维的禁锢

要想打破思维的禁锢，就要敢于用科学的怀疑精神对待自己和他人的原有知识，包括权威的论断，要善于独立地发现问题、分析问题、解决问题。创意思维的思路比较开阔，应善于从全方位思考，当思路受阻时，能不拘泥于一种模式，灵活变换某种因素，从新角度去思考；善于调整思路，从一个思路到另一个思路，从一个意境到另一个意境；善于巧妙地转变思维方向，随机应变，产生合乎时宜的办法。

（二）打破禁锢思维的设计案例

设计是一个创新的过程，创新的根本是创意思维的表达。创意思维属于高层次的认识过程，它不仅通过思维揭露事物的本质以及内在联系，而且要在此基础上创造新颖的、前所未有的思维成果，创造新产品。创意思维是求新、求异的思维，创意思维与创意活动紧密相连，是在前人知识、经验的基础上进行的创造活动。

如图 2-25 所示，菲利普·斯塔克的经典之作——外星人榨汁机就是典型的打破禁锢思维的设计案例。产品呈现三足鼎立的形态，顶部有螺旋槽，在榨果汁的过程中，果汁就顺着顶部的螺旋槽流到下面的玻璃杯里。

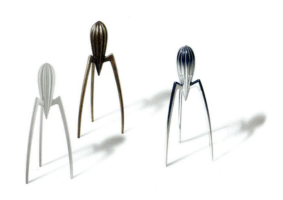

图 2-25　菲利普斯塔克的"外星人榨汁杯"

如图 2-26 所示,平衡台灯的工作原理很简单,设计师把台灯的开关结构以及磁铁镶嵌在悬挂于两端的木质小球里,通过将两个小球对准,让磁铁相互吸引,从而触发开关,点亮 LED 灯管。简而言之,只需要将上下两个拴着线的小球对到一起,灯管就可以点亮。

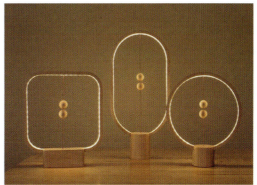

图 2-26　李赞文的"衡灯"

(三)打破禁锢思维的方法

传统的创作思维易导致作品缺乏创造性,或存在从众行为。当人们陷入思维的死角不能自拔时,合理地运用创意思维,可打破固有的思维定式,开辟新的艺术境界。

1. 逆向思维训练

打破禁锢思维的思维方式有逆向思维和两面思维。在进行视觉艺术思维训练时,可按照辩证统一的原理,在常规思路的基础上进行反向思考,将两种相反的事物结合起来,从中找出规律;也可以按照对立统一的原理,置换主客观条件,使视觉艺术思维达到特殊的效果。

逆向思维是超越常规的思维方式之一,即从问题的相反方向出发,寻找突破的新途径。例如,吸尘器的发明者就是从常规角度——"扫走"灰尘的反向角度——"吸入"灰尘去思考,利用真空负压工作原理,设计出了电动吸尘器,如图 2-27 所示。

2. 诱导性思维训练

在艺术设计和创作中要运用到许多具体的形象或形式,因此,在视觉艺术思维训练的过程中可以对形象的构成用不同的方法进行重新处理,形成新的艺术形象;对相同或相近的对象用类比的方法加以诱导,使人们的艺术创作在进行过程中得到较多、较好的提示,从而增强视觉艺术思维的效果。

图 2-27　吸尘器

从各种因素的类比方面进行诱导性思维训练：

综合类比——排除事物之间复杂的表面现象，找出它们相似的特征，进行综合类比。

直接类比——从自然界和人造物中直接寻找与创作对象相类似的因素，做出类比。

拟人类比——将创作的对象进行"拟人化"处理，赋予其感情色彩。

象征类比——借助事物形象或符号进行抽象化、立体化的形式类比。

因果类比——根据两种事物、两种形象之间可能存在的因果关系进行类比。

根据这些带有诱导性的提示以及具体的思维途径，在进行艺术设计和创作时对具体的形象或形式加以分析、探讨，不遗漏任何一个细节和相关的因素，做出正确的判断和评价，选择那些具有挑战性的富有美感的思路，进行下一步的创作。

二、探索思维之向——思维的"方向性"

（一）解读思维的方向性

思维的方向性是指人们开展思维时的趋势或思路。方向性思维是有目的的思维，其目的就是方向。它包括扩散思维与集中思维、正向思维与逆向思维、侧向思维与转向思维等，如图 2-28 所示。

心理学家吉尔福特把扩散思维定义为：从所给定的信息中产生信息，从同一来源中产生各式各样的为数众多的输出。他还认为，智力结构中的每一种能力都与创造性有关，但扩散思维与创造性的关系最密切。

扩散思维是沿着不同的方向、不同的角度思考问题，从多方面寻找问题的答案的思维方式。这种思维方式最根本的特点是多方面、多思路地思考问题。

（二）设计案例中思维的方向性

在厨具产品设计中，人们关于思维的方向性展开探讨，总结出产品使用方式及功能需求与思维方向之间的关系。如图 2-29 所示，设计师利用多向思维的方式，在原有功能的基础上，通过改变产品的结构，实现了其他的功能需求，使产品功能达到了多样化。

图 2-28　思维的方向性

思维的方向会对人脑接收信息和处理信息的方式产生影响,产品的正负极设计是思维方向性的直观表述。人脑会随着思维的方向对接收到的信息做出判断,从而影响人脑处理信息的方式,形成视错觉。这就是为何每个人对于同一件事情会有不同的见解,正是这种不同造就了创意思维的产生。图 2-30 所示为酒杯和人脸的正负极海报设计。

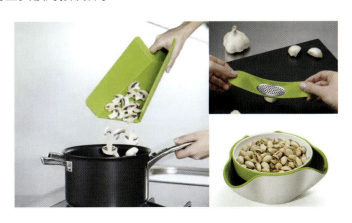

图 2-29　多功能厨房用具　　　　　　　　　　图 2-30　正负极海报设计

(三)常见的思维方向

创意思维的特性如图 2-31 所示。常见的思维方向有以下几种:多向性思维、放射性思维、换元思维、转向思维、对立思维、逆向思维。具体如图 2-32 所示。

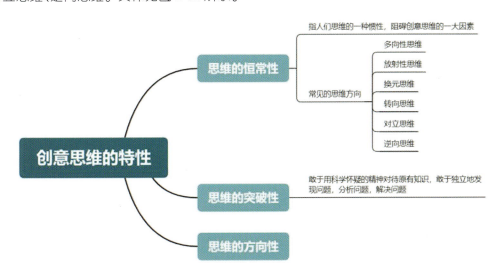

图 2-31　创意思维的特性

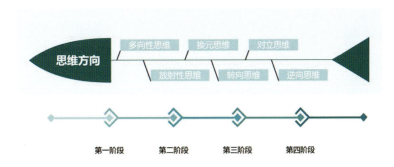

图 2-32　常见的思维方向时间线

(1)多向性思维:在思维过程中尝试从多角度进行思考,即所谓的"横看成岭侧成峰"。从不同的角度来观察和分析问题,可以对事物进行全面的、本质的了解。多向性思维的特点是从不同角度、不同方向、不同层次进行多方面的思维判断,从而形成解决问题的多种思路、多种方法、多种方案,进而为决策选择打下良好的基础。

(2)放射性思维:就是紧密围绕一个中心,在与之相关的领域内成放射式地寻找一切与之有联系的信息,以找出尽可能多的答案。

(3)换元思维:在思维的过程中,通过分析构成事物特征的多种元素,并对其中的某个要素进行变换,以寻找和发现事物的新特征。当今的学科发展日益呈现出既高度综合又高度分化的趋势,各种交叉学科、边缘学科和横断性学科层出不穷,跨学科研究已成为一种趋势。

(4)转向思维:在思考问题时,一旦在某一个方向受阻,应该能够及时转向另一个方向。在探索事物的过程中,应学会"旱路不通走水路"。

(5)对立思维:从常规思考角度的对立方向展开思维,从而将二者有机地结合起来。例如,在灯具的设计中,突破常规的思路,从"光热"的对立角度"冷却"查找创意点,将冰块的造型语言与灯具的设计进行有机的结合与统一。

(6)逆向思维:从问题的相反方向出发,寻找突破的新途径。

三、冲破思维之路——思维的"突破性"

(一)解读思维的突破性

思维的突破性是指对固有思维方式及旧模式的颠覆,意味着打破一切可能或不可能的规则和限制,如图 2-33 所示。

(二)设计案例中思维的突破性

思维的突破与观念的更新同样重要,要真正开启创造性的设计思维,就要在不断设计实践的过程中提高自己的思维活力。应逐步形成多向性的思维方式,不断吸取新的设计理念,不断开阔设计视野,不断创造新的视觉元素,并不断挖掘新的表现形式。

图 2-33 思维的突破性

图 2-34 所示为发夹式助听器,与以往的助听器不同,这个设备的工作原理是让用户通过头发感知声音,就像猫咪可以用胡须感知周围空气的流动一样,它将声音以振动的形式"传播"。聋哑人的交流靠手语,所以在手和手臂上穿戴助听设备会很不方便。经过多次失败的尝试后,设计师最终找到了助听器最佳的佩戴位置——头发,头发能够轻松感知振动,助听器也不会直接接触皮肤。后来考虑到老年人头发稀少的因素,还设计了类似耳环的款式。可见这款助听器真正站在了消费者的角度,满足消费者的生理和心理需要。

图 2-34　发夹式助听器

从事物的造型、色彩、材质、体积、结构等方面去感知、观察事物,这样基本可以了解事物的全貌,而要真正对事物表层之下的隐性特质进行深刻透析,就必须"独具慧眼",从不同的视角去观察和分析事物,从宏观到微观,从感性到理性,从整体到细节,发掘出更有价值的、能为我所用的设计元素。从图 2-35 中可以看出,一颗普通的鸡蛋也有无限的可能。

(三)思维突破的方法

设计过程就是一个不断突破自我、创造不可能的过程,也是将思维方向及角度进行转换,不断更新观念及提出新概念的过程。需要不断积累、捕捉灵感、挖掘潜能,才能寻求突破,形成多维度的思维方式,从而提高创造性思维能力。一般可以从固有观念、常规逻辑、惯常思维、情感顺从、一般观察视角及单一表现模式六个方面来进行思维的突破。

1. 突破固有观念

"1+1=2"是人类在长期实践中总结出来的基本数学知识,似乎是毋庸置疑的"公理",很少有人对它的成立缘由表示好奇,关于这个结论,也很少有人提出异议。这种人们长期以来形成的固有观念会让人在遇到问题时做出下意识反应,使人很难摆脱。要有创新,就必须突破固有观念,赋予问题新的理解。

图 2-35　鸡蛋的创意

设计思维的创造性就是用生动的视觉符号,将某些意识、观念直观形象地加以表现,并从固有的观念中剥离出来。以新的认识来解读固有观念的内涵,在思维上对固有观念进行分解,再从视觉上对其进行重构,从而获得大的突破。

2. 突破常规逻辑

设计思维的逻辑性表现在思维引导的准确性、想象的跨度性和视知觉的主观性三个方面。引导的准确性,是视觉传达设计中信息传达的内在要求,即准确引导人们获取设计者想传达的信息;想象的跨度性,即思维的一种跳跃性特征,它既具有意识的瞬间变换的特点,又在满足设计定位的前提下,符合一定的思维发展方向;视知觉的主观性,是指用视觉形象来表达主观意识的时候,不同文化背景和知识结构的人存在着理解和认识上的差异。

突破思考的常规逻辑意味着对思维模式的提升和对以往经验的颠覆，打破思维定式，将"不可能"的内容极其巧妙地加以整合，便可获得"不可思议"的整体效果，如图2-36所示。

图 2-36　突破常规的设计

3. 突破惯常思维

经验下的思维定式让人们不自觉地形成惯常思维，这是一种具有条件反射性质的思维方式，在设计活动中往往束缚着创新思维的开发与运用。惯常思维的特点在于思维角度的单一性、思维方式的被动性和思维习惯的稳定性。这些无疑会对创造性思维活动产生很大的制约作用。要善于灵活运用不同时代、不同民族、不同地域的差异进行对比，从意识的角度进行多元思考和分析，主动地寻找表现的途径和设计的视角，用动态的思维促进创意设计的推陈出新。

4. 突破单一表现模式

在设计的表现方式、技术手段、材质工具等方面，设计师要不断进行深入探索和大胆尝试，突破传统单一的表现方式和思维方式，应善于借鉴和拓展各种新的文化意识，善于运用各种新的科学技术，形成"以变应变"的设计个性和表现风格，打破一切"模式"的束缚，不断尝试新的表现技巧。

5. 突破情感顺从

设计的优劣直接或间接地影响着人的心理感受和情感表达。情感化设计可以划分为三个层次，即本能层、行为层和反思层。三个层次对应产品设计的不同特点：本能层对应的是产品的外观；行为层对应的是产品的使用乐趣和效率；反思层对应的是自我形象、个人满意和记忆。

所谓情感顺从，是指情感或情绪受外界影响而受到惯性牵引或强行顺应的被动行为。被动的设计思维只能得出平淡的设计作品，也就只能获得一般规模的市场回馈。突破情感顺从，就是主动把握消费者的心理需求和审美需求，另辟蹊径进行思维方式的大转折，使消费者在心理和情感上产生巨大的差异，形成一种意识反差，从而增强对设计和产品本身的感触和印象。

6. 突破一般观察视角

善于从一般人熟视无睹的最普通、最简单的事物中发现问题，挖掘创意点；善于关注事物的发展状态和事物间的关系；善于用自己的语言去诠释事物的内在特性；善于用独特的观察方式去寻找新的设计方向，只有这样，才能在一定程度上掌握设计的思维规律，具备挖掘设计的独特视角的能力。

佳作赏析

火柴蜡烛的设计(见图2-37):在蜡烛的顶端集成了像火柴头一样的结构,而蜡烛包装盒外侧有擦火皮,需要的时候,像点燃火柴一样,用蜡烛的顶端在侧面一划拉,"呲"的一声,蜡烛便燃了。

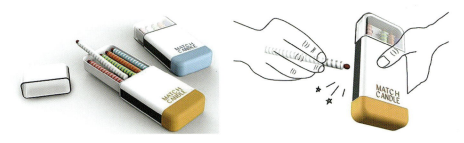

图 2-37　火柴蜡烛

思考题

1. 能实现图钉(见图2-38)相同功能的技术有哪些?
2. 列举出体现连动思维的四字成语。
3. 图2-39体现了哪种思维方式?

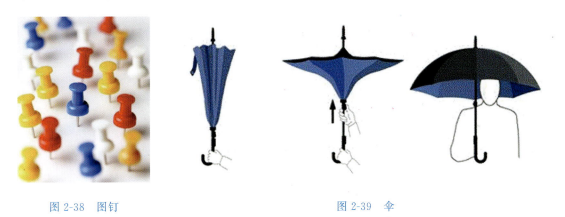

图 2-38　图钉　　　　　　　　　图 2-39　伞

第三节
解读创意思维

一、创新与创意——思维之"创"

根据不同的划分原则,引以对思维进行不同的分类:按思维内容的抽象性,可划分为具体形象思维和抽象逻辑思维;按思维内容的智力性,可划分为再现性思维与创造性思维;按思维过程的目标指向,可划分为发散思维(即求异思维、逆向思维)和聚合思维(即集中思维、求同思维);按思维过程意识的深浅,可划分为

(一)"创"之意义

设计的核心理念在于"创意"二字,而"创"体现了创意的内涵。人们需要创意思维来解释信息,还需要利用它把不同类型的信息放到一起,从而创造价值。创意是所有"创新活动"的起点、动力、源泉和目的,是具有独创性的构思。

创意的魅力——通过图形同构的设计手法,让普通光盘摇身变成趣味创意产品,如图2-40所示。

图 2-40　趣味光盘

(二)"创意"之源

从字形上对"创"字进行解读,它是由"仓"和立刀旁构成的,而"仓"本身含有容纳、存储之意。由此看来,创意的形成需要不断接收、汲取身边的各类信息,并能通过思考加以升华与创造,进而输出与表达经由大脑深加工的意识。无论是生活中的每一个细节,还是自然中的各类元素,都值得我们深入观察和思考,它们都可能成为日后创意的源泉。让创意点亮生活。我们暂且以生活中常见的植物,如牵牛花、郁金香、松果为创意蓝本,提取造型元素,看看它们经过创意设计后在家居用品上的应用,如图2-41至图2-46所示。

图 2-41　喇叭花　　　　　　　　　图 2-42　壁灯设计图

图 2-43　郁金香

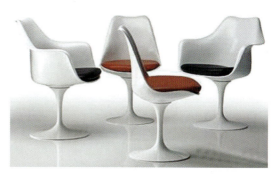

图 2-44　郁金香座椅

图 2-45　松果

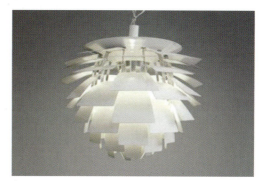

图 2-46　PH 灯

（三）创意的过程

创意的过程其实就是不断求索设问的过程。创意人最初的创意发想，是为了努力找出答案。脑子里产生的第一个想法通常不是最好的想法，也许你今天觉得很好，但到了第二天，一觉醒来，一拍脑袋，才发现昨天想出的创意原来经不起推敲。从认识论的角度来看，创意的过程也是对所研究对象形成完整认识链的过程，可搞清事物的来龙去脉，把握事物的发展规律。作为一种复杂的思维过程，创意是有意识的思考，认识、接受、内化和重组关键信息，根据各种关键信息重新组合的可能性来提出各种可能的方案。因此，要开发出一个好的创意，必然要经历否定之否定的螺旋式前进，需要不断地完善，再完善，精益求精，如图 2-47 所示。

（四）创意的本质

创意的本质在于思维层面所迸发出的灵感，是解决问题的新方法，具有一种首创性，而不是模仿和照搬。作为一个相对完整的创造性过程，创意不是天马行空的想象，也不是乌托邦式的美好蓝图，更不是纸上谈兵式的出谋划策，而是从实际出发，立足于客观现实条件，综合考虑各方面限制因素，输出具有可行性的创新思维，在映射现实生活的同时创造出新的现实。

如图 2-48 所示，这件创意产品中，其设计元素是由人的嘴唇展开联想所形成的。这并不是元素的简单模仿与照搬，而是将嘴唇的内在含义充分与设计定位相结合的结果。

图 2-47　创意过程

 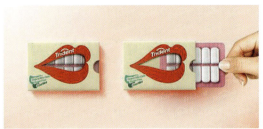

图 2-48　嘴唇创意包装

　　下面这组创意产品是根据自然界中真实的花朵"唇花"所进行的创意发散。2012 年,日本著名植物学家神田教授发现了这一带嘴唇的新植物,设计师便以这一形态展开创意思维,将其设计成装液体的容器、喝水的水杯以及种植植物的花盆,趣味性极强。具体如图 2-49 至图 2-52 所示。

图 2-49　唇花　　　　　　　　　　　　　图 2-50　装液体的容器

（五）创意之"舍"与"得"

　　"鱼与熊掌不可兼得"出自《孟子·告子上》,其本意不是说二者必然不可兼得,而是强调在不能兼得的情况下,我们应当如何取舍。创意的生成同样应遵循这一道理,在输出创意时难免有创新点发生冲突,这时就需要基于"合理"和"实用"有所取舍。创意的整个过程是不该被"设框"的,所谓的规则、技法只能当作参考,在进行创意联想时,要做到"舍得"两个字——"舍"去条文规则的束缚,才可能拥有自己的真正所"得"。

　　图 2-53 所示的"装饰盘设计"舍弃了对造型的思考,专注于色彩、图案的设计,同样使设计变得生动而精彩。要设计出好的作品,关键看你能否真正理解设计中的"舍"与"得"二字。

图 2-51　喝水的水杯　　　　　图 2-52　种植植物的花盆　　　　　图 2-53　装饰盘设计

二、意念与想法——思维之"意"

谈到创意思维中的"意",可以从思维的意象与灵感的角度予以诠释。创意作品作为审美对象的建构载体,"意象"自然也就成为艺术家们创意思维的基元,成为"生活"经过艺术家的审美认识后在心灵中得以存在与积累的载体。至此,我们可以来看看"意象"的生成与"灵感思维"之间的关系。

1. 何为"灵感思维"?

"灵感思维"是艺术思维中经常使用的一种思维形式。在创作活动中,人们潜藏于心灵深处的想法经过反复思考而突然闪现出来,或因某种偶然因素的激发突然有所领悟,达到认识上的飞跃,各种新概念、新形象、新思路、新发现突然而至,这就是灵感。图2-54所示为基于灵感的发光图钉设计。

图2-54 发光图钉设计

2. 灵感迸发的条件

在常人眼里,灵感往往是灵光乍现、稍纵即逝的代名词,殊不知灵感的真正含义来自詹姆斯·韦伯·扬(1886—1973)提出的魔岛理论。魔岛理论就是说,灯泡一亮,灵感一来,创意于是诞生。在一望无际的海平面上,突然会冒出一些岛屿,被称为"魔岛"。后来经科学家们证实,这些"魔岛"实际上是无数的珊瑚在海中长年累月地生长,在最后一刻才升出海面的结果。创意的产生也要经过足够的前期积累,所以,灵感的迸发不是一时冲动的产物,而是经过长期努力得来的。在现实生活中,魔岛理论常被用来解释创意、构思的产生,只有在既有的经验、知识上继续积累优化,才有可能在某一时刻完成量变到质变的华丽蜕变。其实在中国古代典籍中也有类似理论,较为典型的就是"得之在俄顷,积之在平日",出自清代袁守定的《占毕丛谈》,意思是只有平时博览群书,观察客观世界,勤于思考,积累感触或心得,才会有灵感的迸发。

3. 灵感的捕捉

当然,灵感不是随便就能获得的,捕捉灵感的基本条件是对要解决的问题进行长期的思考和艰苦的探索,在不断的探索和积累中总结经验。因此,观察与思考贯穿了灵感捕捉的全过程。人类社会之所以能进入今天的高度信息化时代,正是因为人们在观察与思考的驱动下,将所学知识内化于心、外化于形,不断创

造新事物,才得以把握和改变世界,如图 2-55 所示。

下面列举一些较为典型的由灵感发生的意象作品,以方便大家更好地理解上述理论知识。招贴作品《圆》荣获第二届"靳埭强设计基金奖"未来设计师大奖,作者贺师洋(湖北工业大学),如图 2-56 所示。乍一看,这是一个带有缺口的玉镯,仔细观察后发现,这一缺口的形态正是台湾地区的版图形状,图上的圆字与图形形成对比,体现了台湾和祖国大陆之间的微妙关系,寓意台湾回归才是圆。

图 2-55　灵感多元　　　　　　　　　　　　图 2-56　《圆》

时间是一个极其抽象的概念,人们谈到它时通常会感慨光阴的流逝,并不会深究其原貌。那么,当人们真正直面时间时,它应当以什么样的情状呈现在世人面前呢？图 2-57、图 2-58 所示的这组作品便是以"时间"为创作原型,经过设计师对时间意象的理解,再通过创意思维的转换,进而输出的客观形象。设计师以柔软流淌的形态语言为灵感点,表现时间流逝的动感以及悄然声息的特性。

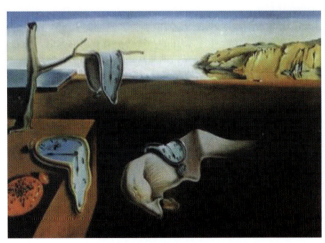

图 2-57　《时间的轮廓》　　　　　　　　　图 2-58　《永恒的记忆》

如图 2-59、图 2-60 所示,运用挂衣服的方式来挂茶叶包,在满足使用功能的同时有效避免了日常茶叶包脱落至杯中的尴尬现象,使设计充满趣味和人情味,让生活变得更加诙谐生动。

综上,及时准确地捕捉住转瞬即逝的灵感火花,不放弃任何有用的、可取的闪光点。哪怕只是一个小小的火星,也要牢牢地抓住,这颗小小的火星很可能就是足以燎原的智慧火花。

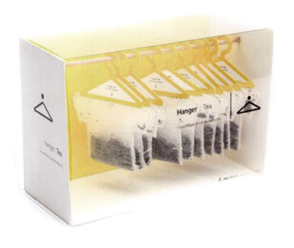
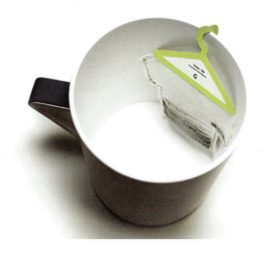

图 2-59　创意茶包 1　　　　　　　　　　　　　图 2-60　创意茶包 2

三、方法与路径——思维之"思"

创意思维中的"思",其内涵可以理解为思路。思路是一种思维方式,是人们在实践中通过分析、综合、判断、推理等形式认识事物、解决问题的轨迹,如图 2-61 所示。

思路就是思维的路径,因此思路具有方向性,方向上存在差异,结局也就不同。思路决定出路,格局决定结局。人与人之间的智商并没有太大差别,让人的成就和生活质量产生天壤之别的,根本上在于思维方式的不同。

思路,简而言之就是思考问题的方式、方法或路径。在日常生活中一般体现为大脑接收到信息后所做的一系列处理,即设想事前的准备工作、实施阶段的工作、最终结果以及预期效果,在某种程度上也可以理解为未雨绸缪的预见性假设,以保证达到令人满意的效果。相应地,在设计上一般体现为产品设计程序与方法,就是从起始端把控整体的设计流程。

图 2-61　思维之"思"

当今社会,电子产品已走进千家万户,越来越多的人都离不开这些电子产品。在使用电子产品时,不可避免地会遇到电量续航问题,最常见的就是人们每天使用的手机,由于使用频率过高,手机对电量的及时补给更是有着迫切的需求。那么,对于充电这一普通行为有什么好的实现方式呢?

图 2-62 中的充电方式分别为固定电源充电、移动电源充电、太阳能充电、无线充电,当然,充电方式不仅仅局限于这几种。考虑上面的问题时,首先不能单纯从充电方式的角度思考问题,而要从"怎么产生电""怎么充电"等方面进行考虑,思考分别用什么方法、什么技术实现这些目的。要养成分析、判断、推理的习惯,提高自己认识问题、解决问题的能力,具体如图 2-63、图 2-64 所示。

图 2-62　不同的充电方式

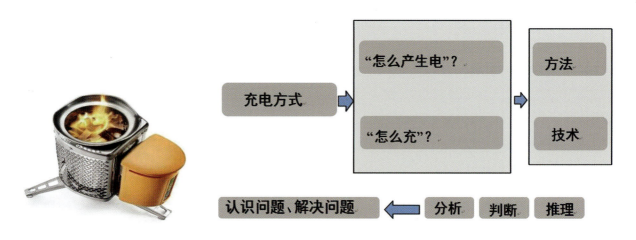

图 2-63　电从哪里来　　　　　　　　图 2-64　问题梳理

思路是人的智力、时机与实力相碰撞激发出的火花,是过去的经验、他人的智慧与自己对未来的设想融会贯通的结果。各种问题的解决方法都是思路在经过实践后得到的。除了思路本身,思路的转化过程也是相当重要的,不要让思路仅仅停留在脑海里或是文案中。要想获得正确的思路,必须结合自身的情况,认清问题的本质,也就是说,必须把握事物的内在关系及规律。找准了问题的根源,问题就能迎刃而解,最终就能获得成功。

四、广度与深度——思维之"维"

思维的本意是对客观事物间接的、概括性的反映,它所反映的是客观事物共同的、本质的特征和内在的联系。思维之"维"即思考的维度,也就是思维的广度与深度。

单纯引入"维"的概念显得有些抽象。那么思考的维度具体可以从哪些方面体现呢？下面对思考的维度展开分析：

(1)丰富的变化：在玩法上寻求丰富的变化，如图2-65所示。

图2-65　模块拼接玩具设计

(2)多途径尝试：从产品语义的角度尝试多种实现的途径，以此拓展思维的广度与深度，如图2-66所示。

(3)多角度思考：从产品的造型、功能等方面尝试多方位的立体思考，如图2-67、图2-68所示。

图2-66　书架空间布局　　　　　　　　图2-67　座椅设计

图2-68　扇形打蛋器

(一)思维的广度

思维的广度是指善于全面地看问题,假设将问题置于一个立体空间之内,我们可以围绕问题多角度、多途径、多层次、跨学科地进行全方位研究。因此,有人将思维的广度称为"立体思维",是非常有效的思维训练方法之一。它让人们学会全面、立体地看问题,观察问题的各个层面,分析问题的各个环节,大胆设想,综合思考,有时还要做突破常规、超越时空的大胆构想,从而抓住重点,形成新的创作思路。

思维的广度表现在取材、创意、造型、组合等各个方面的广泛性上。从广阔的宏观世界到神秘的微观世界,无论是东方文化与西方文化的碰撞,还是传统理念与现代意识的融合,都是我们进行艺术创作所要涉及的内容。在现代艺术设计中,思维的广度显得更加重要。有时设计一件作品,不仅仅要依靠艺术方面的知识作为指导,还要得到其他学科诸多方面的支持。

因此,作为一名当代设计师不仅要有艺术素养,还需要有建筑学、数学、人体工程学、人文、历史、环境保护等多方面的知识。

(二)思维的深度

思维的深度,则是指我们考虑问题时要深入到客观事物内部,抓住问题的关键、核心,即事物的本质来进行由远到近、由表及里、层层递进、步步深入的思考。我们将其形容为"层层剥笋"法。在艺术思维过程中,思维的深度直接关系到艺术创作的成败。

结合图 2-69、图 2-70 所示的两个案例来加深理解,不难看出,第一幅是关于烟酒危害的海报,第二幅是反映水资源与野生动物关系的公益海报。不论是在风格、元素、色彩上,还是在表现手法上,二者都有着明显差别,但其在主题的表达上却殊途同归。

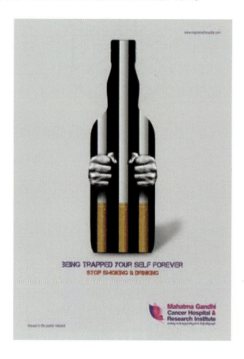

图 2-69　烟酒警示海报

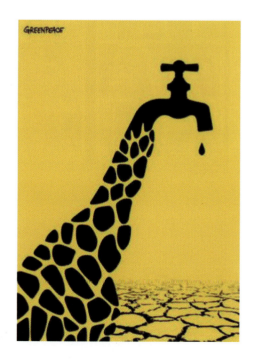

图 2-70　节约水资源海报

只有具有一定深度的艺术作品,才能让观赏者回味无穷,产生共鸣,体味其中的艺术魅力。一般说来,如果一件艺术作品具有较高的思想性、较深的艺术内涵和较好的艺术表现力,那么就说明作者的思维具有一定的深度。

佳作赏析

如图 2-71 所示,这款削铅笔器可防止铅笔屑掉落,方便清理,隐藏式刀片更安全。

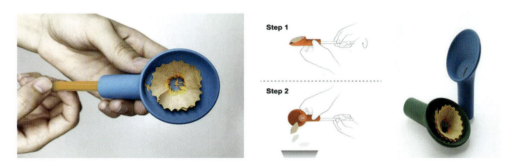

图 2-71 削铅笔器设计

思考题

1. 为什么汽车安全带呈三点式分布(见图 2-72)?
2. 运用"类比推理"的思维选择与"园:园中园"逻辑关系一致的选项。(单选)
 A. 楼:楼外楼 B. 画:画中画 C. 月:水中月 D. 人:梦中人
3. 如图 2-73 所示,思考这只竹蜻蜓是如何保持平衡的,并列举能使物体保持平衡的因素。

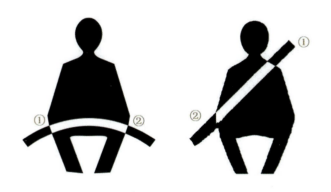

图 2-72 汽车安全带

图 2-73 竹蜻蜓

Chuangyi Siwei

第三章
创意思维之启

> **教学目标**

本章学习创意思维的七种方法,即头脑风暴法、联想思维、思维的发散与收敛、逆向思维、设想创新法、思维检核表法和KJ法,使学生通过以上方法更好地学习创意思维,打开学生的设计思路。

> **教学重难点**

此章重点让学生了解并掌握不同的创意思维方法,并在不同的场景下选择出最合适的方式来辅助设计。在具体设计案例中,学生需要明确运用这些方法,避免流于形式的情况发生。

第一节 头脑风暴法

一、定 义

头脑风暴法(brain storming)又称脑力激荡法,从20世纪50年代开始流行,常用在决策的早期阶段,以解决组织中的新问题或重大问题。头脑风暴法一般只产生方案,而不进行决策。它利用集体思考,根据一个灵感激发另一个灵感的方式,使思想相互激荡,发生连锁反应,以引导出创造性思维。头脑风暴法虽然主要以团体方式进行,但在个人思考问题和探索解决方法时,也可运用此法刺激思考,如图3-1所示。

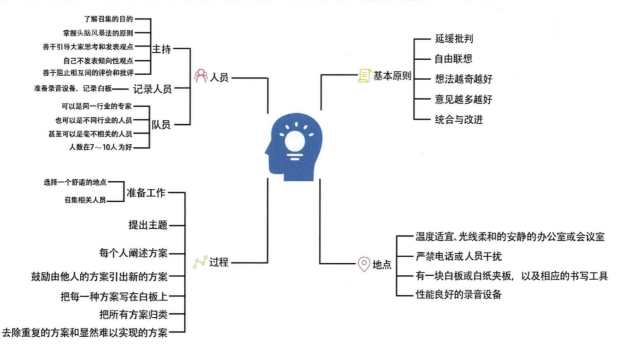

图3-1 头脑风暴法示意图

1. 基本思想

与其个人来想创意,还不如以集体的方式进行。因为大家互相激励,可以碰撞出更多的创意。通过营造无批评的自由环境,可发挥最高水平的创造力。

2. 基本原则

前期只专心提出构想而不加以评价:为加速想法的产生,任何评判必须延至所有参加者发表观点之后。

自由联想:不局限思考的空间,鼓励发表不同意见,想出越多主意越好。

延缓批判:待整个活动将要结束的时候,再共同选出最佳的构想。

想法越奇越好:不限制或批评不合常理、不切实际或可笑的念头,因此类意念常会触发他人的灵感。

意见越多越好:意见越多,得到最佳方案的可能性也越高。

统合与改进:团体成员互相鼓励发表及交流意见(可以分为立即可用、修改可用、缺乏实用性三种意见),可改进别人的意见,使之成为自己的意见,或者联结两个或三个以上的意见、看法,从而产生新的主意、看法或方案。

3. 特征

在无拘无束的气氛下,大家踊跃提出创意。评价时依据目的及实现的可能性等,严加查核。这样分别进行创意及评价的完全不同的思考过程,就是头脑风暴法的特征。

二、实施方式

(1)召集有关人员。

参加的人员可以是同一行业的专家,也可以是不同行业的人员,甚至可以是毫不相关的人员。人数在 7~10 人为好。

(2)选择一个合格的主持人。

头脑风暴会议的主持人应该具备下列条件:

①了解召开会议的目的;

②掌握头脑风暴法的原则;

③善于引导大家思考和发表观点;

④自己不发表倾向性观点;

⑤善于阻止相互间的评价和批评。

(3)选择一个舒适的地点。

选择的地点应该具备下列条件:

① 一间温度适宜、光线柔和的安静的办公室或会议室;

②严禁电话或人员干扰;

③有一架性能良好的录音机;

④有一块白板或白纸夹板,以及相应的书写工具。

(4)主持人宣布会议开始。

主持人在会议开始时要说清目的、拟解决的问题、会议规则(如相互之间不评论等),再让每个人考虑10分钟。

(5) 在头脑风暴的过程中应注意以下几点：

①尽可能使每个人把自己的方案讲出来，不管该方案听起来多么可笑或不切实际；

②要求每个人针对自己讲述的方案进行简单说明；

③鼓励由他人的方案引出新的方案；

④对全过程进行录音；

⑤把每一种方案写在白板上，使每个人都能看见，以利于激发出新的方案；

⑥把所有方案归类；

⑦回顾整个列表，以保证每个人都理解这些方案；

⑧去除重复的方案和显然难以实现的方案。

（6）结束。

头脑风暴的时间一般不要超过 90 分钟，结束时对每一位参与者表示感谢。

三、提示

注意思维方向的多向性、求异性；思维过程的突发性、跨越性；思维效果的整体性、综合性；思维结构的广阔性、灵活性。启发学生利用发散思维，围绕这一课题展开各种各样的想法，然后利用收敛思维，选择一个自己认为可行的方案并着手实施。

四、举例与练习

举例：图 3-2 是一个有压力的人，看到这张图，你能想到哪些解压方式？

针对这个问题，同学们展开了讨论，图 3-3 为头脑风暴的过程，图 3-4 为头脑风暴讨论结果。

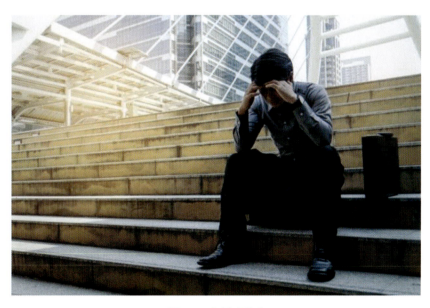

图 3-2　有压力的人

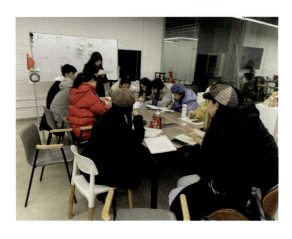

图 3-3　头脑风暴的过程

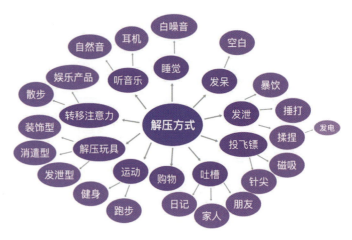

图 3-4　头脑风暴讨论结果

练习：看看这扇门（见图 3-5），做一个小练习——门的联想。

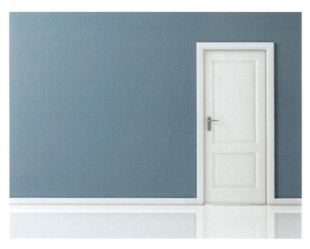

图 3-5　门的联想

佳作赏析

儿童剪刀设计：如图 3-6 所示，Faber-Castell 的剪刀可帮助 3 至 8 岁的孩子更轻松地切割纸张。此外，该产品可为左撇子、行动不便或手部力量不足的人提供帮助。这款剪刀不仅具有包容性，还可以确保更高的舒适性和切割自由度。该设计还提供了处理产品的不同方法，从而突破了市场标准。直观的设计实现了更简单自然的操作方式，而不需要特定的技能或能力。

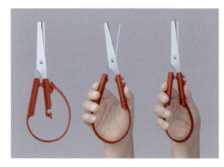

图 3-6　儿童剪刀设计（2020 年 iF 设计奖获奖作品）

> 思考题

1. 多观察,发现问题:举出一个生活中的问题,并从多角度进行分析。
2. 用头脑风暴法分析"椅子"。
3. 矿泉水瓶上为什么有类似波浪的纹理?

第二节 联想思维

一、联想思维的定义

联想思维(associative thinking)是指在人脑记忆表象系统中,某种诱因导致不同表象之间发生联系的一种没有固定思维方向的自由思维活动。联想思维的主要形式包括幻想、空想、玄想。其中幻想,尤其是科学幻想,在人们的创造活动中具有重要的作用。

联想思维是由某一个事物的表象、动作、特征等,想到另一个事物的现象。而利用联想思维进行创造的方法就是"联想思维法"。人们通常所说的"触类旁通",就是联想思维的体现。联想思维是一种通过把注意力引向外部其他领域和事物,从而受到启示,找到超出限定条件之外的新思路的思维方式。

由图 3-7 可知,从一开始的蜗牛造型可以联想到与它外轮廓相近的鲸鱼,再由鲸鱼的造型联想到人们经常穿着的鞋子。

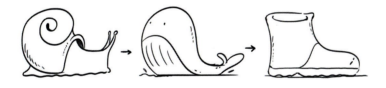

图 3-7 联想案例

二、联想思维的作用

联想思维在写作活动中十分重要,它可以大大扩展思维范围,开拓新的思维层次,把思维引向深入。联想思维能力越强,越能把意义上差别很大的不同事物联系起来,从而使构思的格局走向海阔天空。联想思维的广度和深度,取决于写作主体的丰富程度,贫瘠的主体不可能产生丰富的联想。生活教养、知识水平及阅历和经验与联想思维密切相关。

联想思维的作用有以下几点:
(1)为其他思维方法提供一定的基础。
(2)活化创新思维的活动空间。

(3)有利于信息的储存和检索。

三、联想思维的形式

一切创新活动的能动力无疑都来源于人的思维活动。作为人类特有的主观能动性,思维活动引导着我们不断发现并寻求解决问题的方法。

1. 接近联想

甲、乙两事物在空间或时间上接近,在审美主体的日常生活经验中又经常联系在一起,已形成固定的条件反射,于是由甲联想到乙,从而引起一定的情绪反应,这就是接近联想,如听到蝉声联想到盛夏,看到大雁南去联想到秋天到来等。人们经常会因为见某景、睹某物、游某地,而想到与此景、此物、此地有关的人和事。"昔我往矣,杨柳依依;今我来思,雨雪霏霏。"在中国古代诗词中,可以看到大量的接近联想;在小说创作中,这种联想思维形式也得了普遍运用。图3-8是关于武汉的文创设计,人们看到黄鹤楼、归元寺等名胜就会联想到武汉。

图3-8　关于武汉的文创设计

2. 类比联想

类比联想是由对某一事物的感受引起与其在性质上或形态上相似的事物的联想。比如,文艺作品中用暴风雨比喻革命,用雄鹰比喻战士,便是运用了这种联想思维形式。类比联想带有社会的、时代的、民族的普遍性,但也带有个人思想感情的特殊性。同是大江,有人联想到"大江东去,浪淘尽千古风流人物",有人却联想到"问君能有几多愁,恰似一江春水向东流"。图3-9是一款电竞机箱,在外形上采用了斗牛的形象,提到斗牛,人们会想到竞技,这种设计符合电竞机箱的定位。

图3-9　电竞机箱设计

3. 对比联想

对比联想是指由对某一事物的感受引起和它有相反特点的事物的联想。它是对不同对象对立关系的概括,形象的反衬就是这种联想思维形式的运用。例如,看到白色想到黑色,提起警察会想到小偷,图 3-10 所示为警察与小偷。

4. 因果联想

因果联想是指人们对事物发展变化结果的经验性判断和想象,触发物和联想物之间存在一定的因果关系,如看到蚕蛹就想到飞蛾。图 3-11 所示为鸡蛋的包装设计,看到母鸡就想到鸡蛋。

图 3-10　警察与小偷　　　　　　　　　　图 3-11　鸡蛋包装设计

佳作赏析

图 3-12 展示了一款香料调味瓶,该调味瓶设计成娃娃的形状,由身体(瓷质)与一个开放的彩色硅胶帽组合而成。它以不同颜色的硅胶帽作为指示标识以及装饰元素,看到这个调味瓶会联想到吃东西的小人。

思考题

1. 说一说生活中的哪些设计是通过联想法得到的。
2. 试一试,用联想法可以串联出多少种事物。
3. 如图 3-13 所示,大家能通过这个圆圈想象到什么?看一看不同的人联想的结果是不是不同。

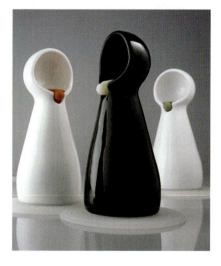

图 3-12　调味瓶　　　　　　　　　　图 3-13　圆圈

第三节 思维的发散与收敛

一、思维的发散

1. 定义

发散思维又称辐射思维,它是从一个目标或思维起点出发,沿着不同方向,顺应各个角度,提出各种设想,寻找各种途径,解决具体问题的思维方法。美国学者吉尔福特的理论研究表明:与人的创造力密切相关的是发散性思维能力与其转换的因素。他指出:"凡是有发散性加工或转化的地方,都表明发生了创造性思维。"

人们在从事某项工作、解决某个问题时,也应多比较,多权衡,多几个思路,多几个方案,以提高解决问题的应变能力。

2. 思维的发散举例

图 3-14 所示的圆形就是一个普通的白点,但如果进行思维的发散,就会得出很多奇妙的答案——明月、纽扣、眼泪、珍珠、白色小花、雪花……

可以看出,发散思维有效地弥补了单一思维方式的局限性,打破了思维的定式,将不可能的观念转变为可能。

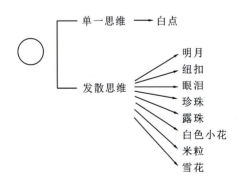

图 3-14 思维的发散

3. 实施方法

把零散的想法进行分类和链接,形成一张大型的思维导图,以非线性的方式形象地表达头脑中的信息,如图 3-15 所示。先要准备一张白纸,白纸能很好地把凌乱的思绪归零。然后在中央的几个分叉上,写下围绕中央词语想到的关键词,每个分叉上写一个,不管是什么词都可以,写完后,在下一级的分叉上再写下你最先想到的词语,以此类推,进行发散思维。如果你从 1 个词语想到了 5 个,从那 5 个词语又能分别想到其他的,那么你的创造性产出就增加了 500%。当写满一整页纸之后,再从中寻找适用的关键词,把它们串联

起来,或许就能找到想要的结果了。思维导图可以清晰地梳理人们脑子里凌乱的想法,它会赋予你一副清晰的全景图,既可以欣赏细节,还能观察整体。

图 3-15　思维导图

二、思维的收敛

1. 定义

收敛思维也称聚合思维或集束思维,是在已有的众多信息中寻找最佳的解决问题的方法的思维过程。求同是聚合思维的主要特点,即聚合思维是利用已有的知识经验或常用的方法来解决问题的某种有方向、有范围、有组织的条理性强的思维方式。

与分散思维相反,收敛思维是从已知的前提条件出发,采用多种方法和手段,从不同的方向、角度将思维聚集到一个中心点,通过分析、比较,寻求出一个最合理的解决问题的方案,或逐步推导出唯一的结果。收敛思维是一种寻求单一目标的、闭合式的思维。提高收敛思维能力也就是提高分析、综合、抽象、概括、判断、推理的逻辑思维能力。

2. 思维的收敛举例

如图 3-16 所示,针对鲜花、绿草、榕树、苹果、仙人掌、灌木等元素用收敛思维方法进行分析、归纳后得到的结果是植物,包含了前面所有元素。

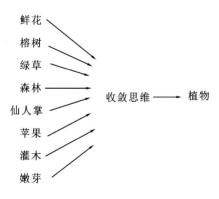

图 3-16　思维的收敛

3. 实施方法

(1)辏合显同法:把所有感知对象依据一定的标准"聚合"起来,显示它们的共性和本质。例如,我国明

朝时期,江苏北部曾经出现了可怕的蝗虫,飞蝗一到,整片整片的庄稼被吃掉,人们颗粒无收。徐光启看到人民的疾苦,想到国家的危亡,毅然决定去研究治蝗之策。他搜集了自战国以来二千多年有关蝗灾情况的资料,加以整理、分析,确定了蝗灾多发的时间和地点,从而写出了《除蝗疏》一书。

(2)层层剥笋法:我们在思考问题时,最初看到的仅仅是问题的表面,因此只是很肤浅的认识,之后,通过层层分析,向问题的核心一步一步地逼近,抛弃那些非本质的、繁杂的特征,以便揭示出隐藏在事物表面之下的深层本质。

(3)目标确定法:确定搜寻目标,进行认真的观察,做出判断,找出其中的关键因素,围绕目标进行收敛思维,目标的确定越具体,越容易见到效果。

(4)聚焦法:就是人们常说的沉思、再思、三思,是指在思考问题时,有意识、有目的地将思维进程停顿下来,并将前后思维领域浓缩和聚拢起来,以便更有效地审视和判断某一事件、某一问题、某一片段信息。由于聚焦法带有强制性指令色彩,因此可达到如下效果。其一,可通过反复训练,培养我们的定向、定点思维的习惯,增加思维的深度,形成强大的思维穿透力,犹如用放大镜把太阳光持续地聚焦在某一点上,以使该点的温度上升。其二,由于经常对某一片段信息、某一事件、某一问题进行有意识的聚焦思维,自然会在积淀中生成对这些信息、事件、问题的强大透视力、溶解力,以便最后顺利解决问题。

佳作赏析

易撕胶带:如图 3-17 所示,胶带中间有两条压痕线,且压痕线之间没有黏性。这样的设计,让人们无须借助工具,就可以轻易地沿着压痕线撕开胶带的中间部分,箱子就轻松地打开了!

思考题

1. 中国、韩国、日本的筷子有什么不同?特征是什么?为什么不同?
2. 产品表面的磨砂处理能实现什么功能?
3. 根据发散思维分析"坐"。

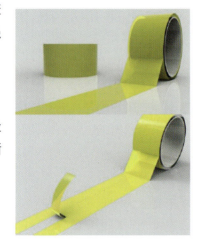

图 3-17　易撕胶带

第四节　逆 向 思 维

一、逆向思维的定义

逆向思维(reverse thinking)也称求异思维,是对司空见惯的似乎已成定论的事物或观点反过来进行思考的一种思维方式。即敢于"反其道而思之",让思维向对立面的方向发展,从问题的反面深入地进行探索,树立新思想,创立新形象。

逆向思维法是指为实现某一创新或解决某一常规思路难以解决的问题,而采取逆向思维来寻求解决问

题的方法。可以通过后天锻炼来提高逆向思维能力。逆向思维法具有非常规性、挑战性,可达到出奇制胜的效果,突破性解决问题。

如图 3-18 所示,吸尘器的设计就运用了逆向思维。清除灰尘的传统方法是吹掉灰尘,设计师反其道而行之,采用吸灰尘的方式去除灰尘,才出现了吸尘器这个新产品。

二、逆向思维的特点

1. 普遍性

逆向思维在各种领域、各种活动中都具有适用性,由于对立统一规律是普遍适用的,而对立统一的形式又是多种多样的,有一种对立统一的形式,相应地就有一种逆向思维的角度,因此,逆向思维也有无限多种形式。例如,性质上对立的两极的转换——软与硬、高与低等;结构、位置上的互换、颠倒——上与下、左与右等;过程上的逆转——气态变液态或液态变气态,电转为磁或磁转为电等。不论哪种方式,只要从一个方面想到与之对立的另一方面,都是逆向思维。

图 3-18　吸尘器

2. 批判性

逆向思维是与正向思维比较而言的。正向思维是指常规的、公认的或习惯的想法与做法。逆向思维则恰恰相反,是对惯例和常识的反叛,是对传统的挑战,它能够打破思维定式,破除由经验和习惯所造成的僵化的认知模式。

3. 新颖性

循规蹈矩的思维和按传统方式解决问题虽然简单,但容易使思路僵化、刻板,无法摆脱习惯的束缚,得到的往往是一些司空见惯的答案。其实,任何事物都具有多方面的属性。由于受过去经验的影响,人们容易看到熟悉的一面,却对其他方面视而不见。逆向思维能克服这一障碍,往往会出人意料,给人以耳目一新的感觉。

三、逆向思维的形式

1. 观点上的逆向思维

第一种形式是观点上的逆向思维,即"反过来想一想""反其道而行之"。图 3-19 所示的尺子设计,打破常规思维,将刻度设计在尺子内侧,避免了尖锐的直角,儿童使用起来更方便。

2. 时间上的逆向思维

第二种形式是时间上的逆向思维,即"从未来想到现在",打破从历史到现实的思维习惯,更注重未来。例如:两个鞋厂的推销员到某个小岛上推销皮鞋,之后分别发回电报,一封说没有市场,一封说前景广阔。说前景广阔的理由是,渔民现在不穿鞋,将来有了钱,不但要穿鞋,还要穿好鞋。启示:不仅要验证人类已经得出的结论,还要研究目前尚未形成的结论,由此所提出的观点,自然就新、就深。如图 3-20 所示,洗衣凝珠

的发明在一定程度上取代了洗衣粉和洗衣液,实现高效清洁,让衣物更易漂洗。

图 3-19　尺子设计　　　　　　　　　　图 3-20　洗衣凝珠

3. 功能上的逆向思维

第三种形式是功能上的逆向思维。例如:普通自行车只能向前行驶,而从功能的角度进行逆向思考,发明出了可进退自如的自行车(装两个飞轮),如图 3-21 所示。此外,常规自行车以脚踩踏板为动力,能以手提供动力的自行车就是驱动功能反转的发明。我国中学生陆斌发明的"手脚动力自行车"是第三届全国发明展览会入选展品,据测算,手脚并用的力量是单纯用脚驱动的 1.6 倍。

图 3-21　可倒退自行车

4. 结构上的逆向思维

结构上的逆向思维是从已有事物相反结构的角度,去构思和发明创新方案。在户外可以将衣服暂时挂在树枝上,而图 3-22 所示的此款衣架的设计正是将户外的这一常见现象运用到了室内,从而给人一种耳目一新的感觉。

图 3-22　树枝衣帽架

四、案例分析

在逆向思维的运用中,还存在着一种极为重要的思维方法——颠倒思维法。

1. 上下颠倒思维法

传统的破冰船都是依靠自身的重量来压碎冰块的,它的头部采用高硬度材料制成,而且设计得十分笨重,转向非常不便,所以这种破冰船非常害怕侧向涌来的水流。苏联的科学家运用逆向思维,变向下压冰为向上推冰,即让破冰船潜入水下,依靠浮力从冰下向上破冰。图3-23所示的新式破冰船设计得非常灵巧,不仅节约了许多原材料,而且不需要很大的动力,自身的安全性也大幅度提高。所以在生活中我们要多运用逆向思维的方法来解决问题。

图 3-23　新式破冰船

2. 里外颠倒思维法

在旧社会,有一个人为了安葬妻子借了高利贷,无力偿还,放贷者趁火打劫,见这个人有一个美丽的女儿,想借机纳她为妾。放高利贷的人知道那个人不会用心爱的女儿抵债,便想出了一个鬼主意,他假惺惺地对借债人说:"我知道你没有钱还债,我这里有一个布袋,里面放了一粒黑石子和一粒白石子,让你的女儿来摸,如果摸到白石子,那么欠的钱就不用还了,如果摸到黑石子,就拿你女儿抵债。"借债人没有别的办法,心想,如果幸运地摸到白石子,这账也就可以一笔勾销了。可放贷者从地上捡起的两颗石子都是黑的,他把两颗黑石子偷偷地放入布袋中,女孩眼尖,一眼识破。她想,如果揭穿放贷者的把戏吧,无钱还债;违心去摸吧,摸到的肯定是黑石子,又不愿意去做妾,怎么办呢? 同学们,你们知道怎么解决吗? 这时应把解决问题的思路移到布袋之外! 女孩看到地上既有白石子又有黑石子,心里有了主意,她往布袋里一摸,显然摸出的是一粒黑石子,说时迟那时快,只见女孩脚下一滑,站立不稳,摔倒在地,而手中摸到的石子,也不知道甩到哪里去了,地上满是黑白石子,也区分不出哪一粒是女孩摸出来的了。于是,女孩对放贷者说:"刚才我摸出的石子现在不知道掉到哪里去了,你不是把一黑一白两粒石子放进布袋里了吗? 如果现在袋里剩下的是一粒黑石子,那么刚才我摸出来的就是一粒白石子。"放高利贷者无言以对。在设计上这种方法也适用。众所周知,传统雨伞是开口向下、往外打开,而图3-24所示的这款雨伞却反其道而行之,采用了开口朝上、从内向外的打开方式。这种独特的设计方式不但减少了收伞时所需空间,同时确保伞上的雨水不会溅到身上。这种思维方法叫里外颠倒思维法。

图 3-24　雨伞设计

3. 性质颠倒思维法

以历史上有名的孙膑智胜魏惠王的典故为例。孙膑是战国时期著名军事家,曾至魏国求职,魏惠王心胸狭窄,忌其才华,故意刁难,对孙膑说:"听说你挺有才能,如果你能使我从座位上走下来,就任用你为将军。"魏惠王心想,我就是不起来,你又能奈我何?孙膑想,魏惠王赖在座位上,我不能强行把他拉下来,这是死罪。怎么才能让他自动走下来呢?于是,孙膑对魏惠王说:"我确实没有办法使大王从宝座上走下来,但是我有办法使您坐到宝座上。"魏惠王心想,这还不是一回事,我就是不坐下,你又奈我何?便乐呵呵地从座位上走下来。孙膑马上说:"我现在虽然没有办法使您坐回去,但我已经使您从座位上走下来了。"魏惠王方知上当,只好任用孙膑为将军。这是从改变事物性质的角度来分析问题的一种思维方法,孙膑很聪明地改变了坐下与站起的性质,获得了成功。图 3-25 所示的洗衣机的脱水缸,在设计它的转轴时就是弃硬就软,用软轴代替了硬轴,成功地解决了颤抖和噪声两大问题。

4. 因果颠倒思维法

图 3-26 所示为创意手电筒,根据传统的理论,电力能驱动机械,相反,机械能也能转化为电力。

图 3-25　洗衣机的脱水缸　　　　　图 3-26　创意手电筒

▎佳作赏析▎

锯齿刀:刀具出现缺口后会影响使用,利用反向思维,将缺口变成锯齿,产生了适合切面包片等绵软食

物的锯齿刀,如图 3-27 所示。

图 3-27 锯齿刀

 思考题

1. 对比功能完全相反的两类产品。
2. 对于同一个问题,有哪些不同的解决方式?
3. 看看图 3-28 所示的这把椅子,它是如何利用逆向思维的?

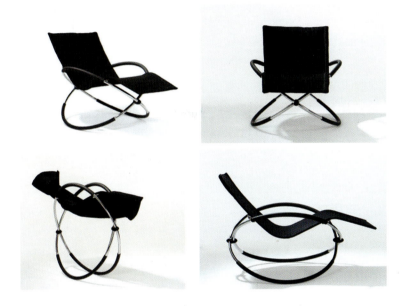

图 3-28 创新座椅

第五节 设想创新法

一、设想创新法的定义

设想创新法,也就是通常说的 5W2H 法。它简单方便,易于理解,富有启发意义,广泛用于企业管理和技术活动,对于制定决策和执行性的活动措施非常有帮助,也有助于弥补考虑问题时的疏漏。

发明者用五个以"w"开头的英语单词和两个以"h"开头的英语单词进行设问,发现解决问题的线索,寻找发明思路,进行设计构思,从而形成新的发明项目,这就叫作 5W2H 法,如图 3-29 所示。

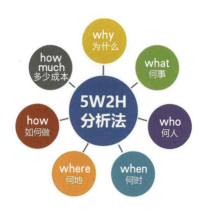

图3-29　5W2H分析法

二、设想创新法的重要性

提出疑问对于发现问题和解决问题是极其重要的。高创造力的人,都具有善于提问的能力。众所周知,提出一个好的问题,就意味着问题解决了一半。高质量、有技巧的提问,有利于发挥人的想象力;相反,有些问题提出来,反而会挫伤人的想象力。如果问题中出现"假如""如果""是否"这样的字眼,就是一种设问,设问需要更高的想象力。

三、设想创新法的应用程序

1. 步骤一:设计目的

设计是一种创造行为,是创造一种更为合理的生存(使用)方式。

在体验经济、服务经济、信息经济的时代背景下,更多的设计是在创造生活方式,而不仅仅是产品本身。例如,星巴克中,设计不仅仅是对室内空间、产品等有形物质的创造,还创造了一种体验。咖啡只是一种载体,它所营造的环境文化能够感染顾客,形成良好的互动体验。

有形物质是道具,顾客是主角,顾客的心理体验是最终目的。

2. 步骤二:时间与空间

设计时需要把产品放在特定的关系场,包括时间、空间、人、物、行为、信息、意义等要素中去考察。时间与空间是生活方式产生的背景,设计的本质是发现过去、塑造未来。

进行产品设计时,应该考虑传统、习惯、文化、历史、风俗、记忆、经验等因素。空间被有目的地赋予了功能、形式和意义,而不仅仅指物理场所。

空间包括哪些形式呢?

物质空间:人与产品之间发生交互行为时周围的物质环境,包括交流空间、照明条件和其他相关设施等。

非物质空间:供应商为用户在物质空间中与产品顺利进行交互所提供的管理和服务,以及用户与供应商之间的关系。

3. 步骤三：用户需求

设计时应考虑用户需求，做好用户观察和访谈，设计一份好的调查问卷。

在产品系统设计中，通常采用情节分析的形式来确定用户对产品和产品系统的需求。在确定目标用户的基础上，使用不同的角色，通过情节的叙述来发现最终产品应包含的内容。

人物角色：目标用户。

做什么：用户需求。

如何做：采取的行动。

时间和空间：在什么时候和什么环境下做这件事。

四、设想创新法的优势

如果现行的做法或产品经过 5W2H 法的七个问题的审核已无懈可击，便可认为这一做法或产品可取。如果七个问题中有一个答复不能令人满意，则表示这方面尚有改进余地。如果哪一个答复有独创的优势，则可以扩大产品在这方面的效用。

设想创新法的优势有如下几点：

（1）可以准确界定、清晰表述问题，提高工作效率。

（2）有效掌控事件的本质，完全地抓住了事件的主要脉络，把事件打回原形进行思考。

（3）简单、方便，易于理解、使用，富有启发意义。

（4）有助于思路的条理化，杜绝盲目性。有助于全面思考问题，从而避免在流程设计中遗漏项目。

下面通过几个案例来领略创新设计的独特魅力：

案例一：图 3-30 所示的这个设计就是解决用户需求的设计。日常生活中一个家庭可能有多台电脑，但是电脑被同时使用的概率很小，这就导致了电脑闲置率高、使用率低的问题。可分屏的电脑可以有效解决这个问题，电脑屏幕可分成多个使用，也可以作为一个大屏电脑使用。

图 3-30　分屏电脑设计

案例二：对于年轻的父母来说，带着孩子出去玩是非常有趣的，然而，长时间地推着婴儿车在马路上行走可能会给这些父母带来麻烦。图 3-31 是一款将婴儿车与自行车结合起来的设计，不仅能推还能骑，父母

可以根据实际情况改变产品的用途,满足父母携带子女外出的需要,给年轻的父母带来了极大的便利。

图 3-31 婴儿车

案例三:著名的帕森斯设计学院公布了每年一度的"年度设计师"大奖人选,获奖的是一位叫 Angela Luna 的 22 岁姑娘,除此之外,Luna 还获得了数字平台 Eyes on Talents 评选的创新奖,至于她的获奖原因,让人不得不为她点赞。Angela Luna 决心为难民设计一些服装,但这些服装,不能仅仅是服装而已,她要从服装的功能性上下手。决定了设计方向后,Luna 开始认真准备各项工作,她先是搜集有关难民的一切文章与图片,并亲自到人道主义机构了解难民的现状。"经过研究后,我想假如我能够结合临时住宿、保暖设备、救生工具等元素,放到服装之中,相信可以让难民免于海难,亦能在恶劣环境生存下来。"Angela Luna 创作出数款主要设计,例如能变成帐篷的斗篷,又或是能作为保暖睡袋的外套,设有浮水、反光、保护婴儿等功能的背心,如图 3-32 所示。

图 3-32 为难民设计的服装

佳作赏析

图 3-33 所示的这款设计将轮胎变成了一个水桶,一次可容纳 50L 的水,比传统的水桶或是罐多了 3~5 倍的容量,可以防止二次污染,更卫生。此外,坚固的桶体更加耐用,无毒无害,而且能适应各种地形;桶体间还可以堆叠,方便存储。

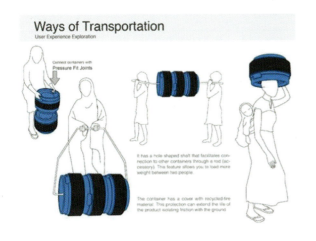
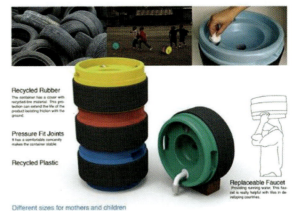

图 3-33　便携水桶

思考题

1. 谈一谈如何评价一个创意概念的好与坏。
2. 列举好的创意概念,并说出它好在哪里。
3. 说一说好的创意概念可以为产品设计和商业设计带来哪些好处。

第六节
思维检核表法

一、定义

思维检核表法就是用一张一览表对需要解决的问题一条一条地进行核计,从各个角度引发多种创意设想。检核表法表明,思考问题不仅要从多种角度出发,以免受某固定角度的局限;而且要从问题的多个方面去考虑,避免把视角固定在个别方面上。

从检核表法的心理学依据来看,这是一种多路思维方法。思维的特征是概括性和间接性,思维的水平反映在能否合理概括上,而检核表法使人们可以根据检核表中的检查项目,一个方面一个方面、一步一步地思考。检核表法有利于系统、周密地思考问题,使思维更具条理性;有利于较深入地发掘问题,抓住关键;有利于有针对性地提出更多实用的创新设想。思维检核表法简单易行、实用性强。

二、检核表的类型

检核表的类型如表 3-1 所示。

表 3-1 检核表的类型

名称	定义	提问方式
阿诺德检核四法	美国麻省理工学院独创了用于研制新产品和管理创新的检查提问法。因为是阿诺德首创,故称为"阿诺德法"	1.能否在现有功能外增加功能? 2.能否提高性能? 3.能否降低成本? 4.能否提高经销的魅力?
奥斯本检核八法	奥斯本检核八法是一种以提问的方式,对现有产品或服务,从八个角度加以审核,从而形成新创意的方法。该方法抓住了事物的各种基本属性,能有意识地将个人头脑中的信息灵感引发出来。同时,可以大大提高人的横向思维能力	1.现在这个物件有没有别的用途?如果变化一下,它是否还有别的用途? 2.能不能借用别的方案?有什么东西与此物件相类似?可否模仿这些相类似的东西? 3.能否通过改变物件的颜色、运动、声音、形状等,取得所期望的效果? 4.能不能扩大、增加一些什么东西?能不能增加次数、长度、强度,延长寿命等? 5.能不能缩小或取消某些东西?能不能省略、减轻、减薄、降低、缩短、分割、小型化等? 6.能不能用别的材料、元件、工艺、功能、符号、声音、方法等来代替? 7.能不能改变程序、布局、速度,变换因果关系等? 8.能不能正反颠倒、里外颠倒、上下颠倒、目标手段颠倒?
和田检核十二法	和田检核十二法又叫和田创新法则,指人们在观察、认识一个事物时,考虑是否可以采用、检验的十二类创新技法	1.加一加。加高、加厚、加多、组合等。 2.减一减。减轻、减少、省略等。 3.扩一扩。放大、扩大、提高功效等。 4.变一变。变形状、颜色、气味、音响、次序等。 5.缩一缩。压缩、缩小、微型化。 6.联一联。想一想原因和结果有何联系,把某些东西联系起来。 7.改一改。改缺点,改不便、不足之处。 8.学一学。模仿形状、结构、方法,学习先进。 9.代一代。用别的材料代替,用别的方法代替。 10.搬一搬。移作他用。 11.反一反。能否颠倒一下。 12.定一定。定个界限、标准,能提高工作效率

三、实际案例

(1)能否他用:一物多用。经过多方考虑,人们会极大地改善在"能否他用"方面的思考能力和检核能力,使创新水平得到明显提升。

2021年中国"文器奖"——三合一熨烫桌如图3-34所示。TENDER是一款家庭用三合一熨烫桌,集镜子和衣物挂烫、平烫三种功能于一体,还可把熨烫机取出单独使用。把TENDER翻转到布质的一面并保持直立,这时可作为挂烫机使用;翻转至另一面就可以作为镜子使用。其侧边带有自锁的弹性插销的设计,能

轻易转动桌面,这样就能控制三种状态的转换。无论桌面平放还是立放,都能很方便地将熨烫机从收纳箱拿出使用。

图 3-34　2021 中国"文器奖"——三合一熨烫桌

(2)能否借用:现有的事物能否借用别的经验?能否模仿别的东西?过去有无类似创新?现有的发明成果能否引入其他创新性设想之中?

图 3-35 所示的新型切菜板,设计师从切水果的游戏中得到灵感,通过滑动手指便可切割蔬菜。Finger Cut 使用水切割技术,将需要切割的水果和蔬菜放在面板中,在面板屏幕上选择刀具和蔬菜类别,然后在面板上滑动指尖以指向要切的水果或蔬菜。它使切菜成为一个有趣的过程。

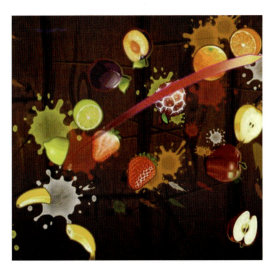
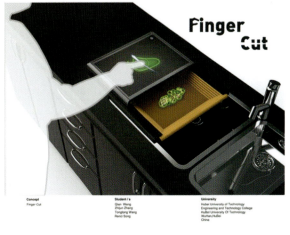

图 3-35　2019 年 iF 新秀奖作品——手指切割

(3)能否改变:现有的事物能否做某些改变?如意义、颜色、声音、味道、花色、品种等的改变。改变以后的效果又将如何?

图 3-36 所示的儿童牙刷添加了吹泡泡功能,将吹泡泡和刷牙结合起来能够让小孩更加喜欢刷牙的过程,还可以有效提升刷牙时间。

(4)能否扩大:现有的事物能否扩大应用范围?能否增加使用功能?能否添加零部件?能否扩大或增加高度、强度、寿命、价值?

图 3-37 所示的这款急救毯概念设计来自浙江大学,实用性非常强,主要用于溺水者的复苏救助,可引导急救人员以正确的方法进行急救治疗。

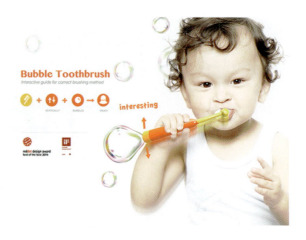

图 3-36　红点奖作品——儿童牙刷

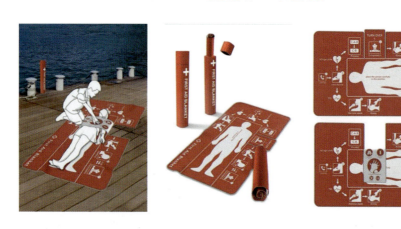

图 3-37　急救毯

(5) 能否缩小：现有的事物能否减少、缩小或者省略某些东西？能否浓缩化？能否微型化？短一点行不行？轻一点行不行？压缩、分割、简略是否可行？在保留功能、强化性能的基础上实现产品小型化或者微型化是当今社会产品的发展趋势，如掌上电脑、折叠伞、沙发床、折叠椅、明信片、隐形眼镜（见图 3-38）。

图 3-38　隐形眼镜

(6) 能否代用：现有的事物能否用其他材料、元件、原理、方法、结构、工艺、动力来代替？例如用塑料代替木头、钢材、砖瓦等。

图 3-39 所示的 bamboodia 是一种低成本的假肢,专为地雷造成的膝下截肢而设计。竹子具有独特的弯曲性和弹性,能够模拟人体脚踝的曲线,是制作"脚踝"的完美材料。聚己内酯在 60 摄氏度时就能够发生软化,是胫骨小窝的优良材料。Bamboodia 通过模块化设计可以调节到各种尺寸和长度,成为所有年龄的截肢者的可持续且负担得起的解决方案。

图 3-39　bamboodia

(7)能否调整:能否调整已知布局? 能否调整既定程序? 能否调整日程计划? 能否调整规格型号? 能否调整因果关系? 交换产品零件,变换产品次序,调整产品结构,改变因果关系等都是产生新方案的手段。

如图 3-40 所示,Revolve 轮胎是一种无气、可折叠的模块化轮胎,大小是 26 寸,采用的是高强度铝合金,具有足够的强度,可防刺穿,折叠后体积约为原来的 1/3,可与大多数自行车和轮椅兼容。另外,此产品采用的是实心胎设计,这样就不需要考虑充气问题,也大大提高了使用者的体验。由此看来,Revolve 的优点是非常明显的:26 寸,保证骑行速度和舒适度;可折叠,便于携带。

图 3-40　可折叠轮胎

(8)能否颠倒:现有的事物能否从相反的方向考虑? 位置能否颠倒? 作用能否颠倒? 图 3-41 所示的饮水机,水桶的位置转移到了下面,换水更加节省力气。

(9)能否组合:现有的事物能否组合? 能否进行原理组合、方案组合、材料组合、形状组合、功能组合?

图 3-41　饮水机水桶的位置转移到了下面

图 3-42 中的设计把不同的单元、不同的功能、不同的结构组合在一起,从而产生新的产品。把不同的构思拼合在一起会产生新的方案。

图 3-42　组合产品

佳作赏析

杯面叉

如图 3-43 所示,nendo 工作室设计了一款杯面叉。为了更方便地把面条和配料舀到嘴里,叉子的形状被"扭曲"了,头部水平弯曲 128 度,使得叉子边缘更容易贴合杯壁,泡面更容易捞出;叉齿分开并成形,这样就可以很容易地舀出卷曲的面条;在靠近中心的地方做了一个口袋,便于舀出适量的汤,同时更容易舀出上面的配料;最后,叉子背后的肋骨有助于在泡面的过程中固定盖子。

图 3-43　nendo 工作室杯面叉设计

| 思考题 |

1. 耳机有哪些形状？为什么要设计成这样的形状？
2. 有什么设计能代替板凳，却能实现"坐"的功能？
3. 对于"扇子＋钟"，你能想到什么？

第七节 KJ 法

一、定义

KJ 法是一种独特的解决问题的方法，由日本东京工业大学教授川喜田二郎提出，适用于团队间通过灵感和投票找到解决问题的最优方法。其实施方法是将未曾接触过的领域或未知问题的相关事实、意见或设想之类的语言文字资料收集起来，然后利用其内在的相互关系（亲和性）将处于混乱状态中的语言文字资料进行归纳整理，然后找出解决问题的新途径。在讨论问题时，充分吸收参与者的经验、知识和想法等，并用语言文字加以归类整理，以便采取协同行动，求得问题的解决。KJ 法又称 A 型图解法、亲和图法，如图 3-44 所示。

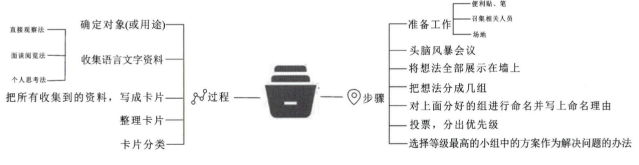

图 3-44　KJ 法示意图

二、KJ 法的流程

(1) 确定对象(或用途)。KJ 法适用于解决那种非解决不可，且又允许用一定时间去解决的问题。对于那些要求迅速解决、"急于求成"的问题，不宜用 KJ 法。

(2) 收集语言文字资料。收集时，要尊重事实，找出原始思想(活思想、思想火花)。收集这种资料的方法有三种：

① 直接观察法，即到现场去看、听、摸，获取感性认识，从中得到某种启发，并立即记下来。

② 面谈阅览法，即通过与有关人员谈话、开会、访问，以及查阅文献、开展头脑风暴(见图 3-45)来收集

资料。

③个人思考法,即通过个人自我总结经验来获得资料。

通常,应根据不同的使用目的对以上收集资料的方法进行适当选择。

(3)把所有收集到的资料,包括"思想火花",都写成卡片。

(4)整理卡片。对于这些杂乱无章的卡片,不是按照已有的理论和分类方法来整理,而是把自己感到相似的归并在一起,逐步整理出新的思路。

(5)把同类的卡片集中起来,并写出分类卡片。

(6)根据不同的目的,选用上述资料片段,整理出思路,写出解决问题的方案。

图 3-45　头脑风暴法模型(自绘)

三、实施步骤

实施步骤如图 3-46 所示。

(1)准备黄色便利贴、笔和粘贴便利贴的场地。

(2)头脑风暴会议。团队成员根据提出的问题进行头脑风暴,让团队成员在黄色便利贴上写下自己想到的解决问题的办法(将办法概括成短句),写完之后把便利贴贴在墙上或者小黑板上。直到团队成员把能想到的所有办法都全部贴到了墙上。

(3)团队成员一起将那些写了相似办法的便利贴排在一起,并进行讨论,当所有人对排列方式满意的时候,这些办法就被分成了几个小组。

(4)给团队成员每人发一些绿色便利贴,对上面分好的组进行命名,并写上命名理由。

(5)投票环节,给每人发三张红色便利贴,分别画上一星、二星和三星,代表优先级别,分别贴在各小组旁边,最后统计星数。星数越多,代表优先级别越高。

(6)选择星数最多的那个小组中的方案作为解决问题的办法。这个办法是大家所认可的,表明其可操作性最强,风险最低。

图 3-46　实施步骤

四、提示

请学生注意思维的多向性、求异性;思维过程的突发性、跨越性;思维效果的整体性、综合性;思维结构的广阔性、灵活性。启发学生运用发散思维,围绕这一课题展开各种各样的想法,然后用收敛思维选择一个自认为可行的方案并着手实施。

佳作赏析

三边旋转围棋

围棋是一种起源于中国的棋类游戏,它的棋子只有黑、白两色。这种新设计将棋子整合到棋盘中,每一个棋子都是一个可旋转的三面体,颜色为黑、白和中性色(棋盘的颜色)。玩家通过用手指转动棋子来改变棋子的颜色。在棋盘的底部嵌有一个金属板,用户可以通过用力向下摆动棋盘来使棋子迅速复位,因为每个棋子都嵌入了一个金属楔子,向下摆动可使金属块朝下,露出它们的中性面。玩家可以迅速开始下一场游戏,而无须逐一重置棋子。具体如图 3-47 所示。

图 3-47　三边旋转围棋

思考题

1. 列举一组非对称的设计案例。其特征是什么?怎么运用?
2. 运用 KJ 法整理之前使用头脑风暴法对"椅子"的分析结果。
3. 依据 KJ 法,打造实用美观的公共卫浴空间。

提示:①人们在公共场所的行为模式;②公益价值,绿色可持续发展理念。

Chuangyi Siwei

第四章

创意思维之源

> **教学目标**

本章旨在教授学生如何从二维和三维空间中提取创意灵感,并通对符号与色彩以及空间与体量的具体分析,教授学生表现创意的方式,从而帮助学生从生活中发现并提取创意之源。

> **教学重难点**

本章重点是使学生能通过学习对生活中常见的设计元素进行归纳与总结,从而产生新的创意,发现身边被忽视的亮点,让平淡的生活涌出创意的泉水。

第一节
二维空间之悟

一、信息的浓缩——符号

符号指的是社会全体成员共同约定用来表示某种含义的记号或标记。每个符号都有着专属的象征意义。符号往往是约定俗成的,或来源于统一规定,其形式简单、种类繁多、用途广泛,同时具有很强的艺术魅力。符号作为视觉语言的表达形式,除了具备传达信息的功能外,还有彰显个性、塑造丰富的艺术效果等作用。

符号构成二维空间,二维空间的思维训练分为基本元素的思维训练和特定元素的思维训练。基本元素的思维训练即简单图形的训练,包含同构、异变、替代、解构等方式;特定元素的思维训练即用酒瓶、伞等具有特定形态的具象物体来进行发散思维的训练。

什么是图形呢?广义的图形是指物体外在的形态、色彩作用于人的视觉所形成的形象,狭义的图形包含自然图形与人为图形。图形作为一种视觉语言与视觉符号,以最朴实、最简洁、最通俗的形式应用于我们的生活,成为通用的传播工具。

图形分为同构图形、异变图形、替代图形和解构图形。

创意的表现形式有很多种,文字、数字、图形、影像,甚至声音,每种形式都有各自的特色与特点。关于创意思维的训练,我们从基础且直观的角度入手,用最快捷的表达手段去领略识别与记忆、构想与表达的特点,用最直观、简洁、准确的方式,通过图形语言、文字符号的训练,达到对物认知能力的反映。

1. 同构训练

同构是以超出常规的构想,通过某种不合理的、相互对立的、矛盾的元素来创造有着共存特征的新形象,赋予形态更深刻的意义和内涵。在生活中,我们经常能看到运用正负形和共生形所设计的logo或图形。

2. 异变训练

"变"为改变和变化,是一种合乎自然规律的渐变和演化过程,而"异"是一种突变,是有悖于自然规律的变化过程,有同形异变、异形异变等形式。

图 4-1 表现的是太阳的运动过程(升起 — 落下),图 4-2 是幼苗的生长过程。

图 4-1　太阳的运动变化

图 4-2　幼苗的生长过程

3. 替代训练

替代的特点是保持主体图形的基本特征,将物体的某一部分采用与其相似或不同的形状来替换,形成新的组合,使图形在原有基础上发生形与意的转化,并产生新的意义。

一种印象、一个符号、一个数字、一幅海报、一件产品,须在其表象图形和特征下,明确地传递作品的特点、信息和内涵。

创新设计不单是为了图形或造型的美观,更是为了通过表达方式和手段去反映所面临的、需要解决的问题。

佳作赏析

如图 4-3 所示,该作品利用简单的符号化设计描述了一对情侣在不同场景下的相处日常。

图 4-3 《我的世界总有你》

思考题

1. 举例说明符号化设计在产品设计中的作用。
2. 谈一谈国际通用符号的设计含义与特性。
3. 你了解哪些警示符号?其功能/意义是什么?色彩怎么解释?(见图 4-4)

图 4-4 警示牌标识

二、情感的传输——色彩

色彩是能引起我们共鸣的最有表现力的要素之一,因为它的性质直接影响人们的感情。在再现艺术中,色彩真实再现对象,创造幻觉空间的效果。颜色属性介绍如图 4-5 所示。

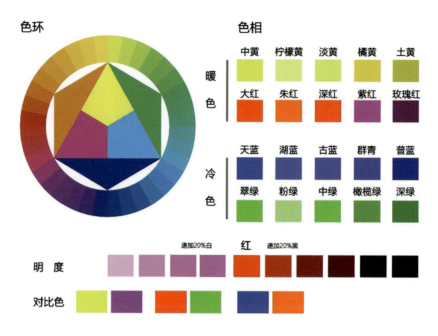

图 4-5　颜色属性介绍

1. 色彩的情感

不同的颜色可通过视觉影响人的内分泌系统,从而导致人体荷尔蒙的增多或减少,使人的情绪发生变化。这也说明不同色彩蕴含着不同的情感,给人带来不同的心理感受。

红色给人热情、幸福、奔放的感觉。在人们的观念中,红色往往与吉祥、好运、喜庆相联系,它因此成为节日活动的常用色,如图 4-6 所示。红色还可使人联想到血液和鞭炮,有一种生命感和跳动感。

图 4-6　红色

橙色给人积极、欢喜、温暖的感觉,在招贴设计中运用橙色可表现活力、喜悦,引发人们的食欲,如图 4-7 所示。橙色兼有红与黄的优点,色调柔和,使人感到温暖又明快。一些成熟的果实往往呈现橙色,富于营养的食品如面包、糕点也多为橙色。因此,橙色又容易让人联想到营养、香甜,是易于被人们接受的颜色。在特定的国家和地区,橙色又与欺诈、嫉妒有联系。

图 4-7　橙色

如图 4-8 所示，绿色给人宁静、清新、生机勃勃的感觉，在招贴设计中可表现安全、青春、自然、环保。绿色具有蓝色的沉静和黄色的明朗，是大自然中最常见的色彩，因此，它具有平衡人类心境的作用，是易于被人们接受的颜色。绿色又与某些尚未成熟的果实颜色相一致，因此会让人联想到酸与苦涩的味道。

图 4-8　绿色

如图 4-9 所示，紫色给人优雅、神秘的感觉，在招贴设计中可表现女性的优美、端庄、华贵。紫色能够体现优美高雅、雍容华贵的气度，既有红的个性，又有蓝的特征。暗紫色会让人感觉到低沉、烦闷。

图 4-9　紫色

如图 4-10 所示，蓝色是一种极端的冷色，具有沉静和理智的特性，恰好与红色对立。蓝色易让人产生清澈、超脱、远离世俗的感觉。深蓝色会让人产生低沉、郁闷的情绪，也会产生陌生感和孤独感。

图 4-10 蓝色

2. 色彩的应用对比

色彩在生活中的应用十分广泛。由于不同颜色给人的感受不同,因此不同类型的产品会选择不同的包装色彩,以传递给消费者不同的产品理念。色彩的应用对比如表 4-1 所示。

表 4-1 色彩的应用对比

行业	色彩	寓意	案例
医疗	白色、蓝色等冷色	体现药品的安全性、稳定性、科学性	
食品	红色、橙色、黄色等暖色	体现食品温暖、香甜的特性	
高科技产品	以银灰色、黑色居多	体现产品的高品质以及科技感	
儿童玩具	一般采用饱和度高的颜色	给人带来活泼的感觉,能够吸引儿童的注意力,同时培养儿童对色彩的认知能力	

3. 企业的色彩战略

如今许多企业都十分注重打造自身的形象,一个优秀的 VI 设计可以帮助企业提升形象。例如,看到麦当劳的黄色 logo,即使是孩童也能联想到它的食品与环境。色彩对人们的刺激是最直接、最形象化的。

在电子行业里,SONY 善用紫色、粉色等亮丽的色彩来获取女性用户的青睐,而苹果公司善用灰色、黑色、金属色来打造时尚、科技感。

不同的公司会根据自己产品的定位来设计包装色彩。我们在以后的设计中,也应该多思考色彩在设计中的价值与意义。

在产品造型设计中,须着重考虑色彩问题。在整个产品形象中,色彩最先作用于人的视觉感受,可以说是"先声夺人"。产品色彩如果处理得好,可以协调或弥补造型中的某些不足,使之更加完美,更容易博得消费者的青睐,从而收到事半功倍的效果。反之,如果产品色彩处理不当,则不但影响产品功能的发挥,破坏产品造型的整体美,而且容易影响人的工作情绪,使人感到枯燥、沉闷,产生冷漠情绪,甚至变得沮丧,从而分散操作者的注意力,降低工作效率。所以,产品造型设计中,色彩设计是一项不容忽视的工作。

佳作赏析

产品配色赏析如图 4-11 所示。

图 4-11 产品配色赏析

思考题

1. 说一说流行色在产品设计中的作用。
2. 举例说明特定颜色在产品设计中的作用。
3. 如图 4-12 所示,流行色与功能色彩有何不同?

图 4-12　儿童画笔设计

第二节　三维空间之感

一、空间——创意思维之本

培养创意思维的本质其实是对空间进行理解,培养空间思维能力。纵向思维、横向思维、逆向思维、联想思维等思维方法的学习与训练都隐含着空间思维的要点,我们以最基本的"源"为起点,用空间思维的观念和视觉形象的表达方法去学习和思考。如何感知空间?感知空间的方式有哪些?

空间的不同形式如图 4-13 所示。空间是个复合词,由"空"和"间"组合而成。"空"是虚无而能容纳之处,就像天与地之间那样空旷、广大,可以向四面八方无限地延伸、扩展。"空"能感知却无法触摸,但"空"不是绝对的"虚无"或不存在。唐朝刘禹锡在《天论》中说:"若所谓无形者,非空乎?空者,形之希微者也。""间"是空间的感知形式,间由"日"与"门"内外组合而成,意为两扇门间有日光照进,其本义指门缝,引申指空隙、空当,有不连接、间断、分离的意思,有动与静的节奏效果,所以说"间"是限定。如时间是一个看不见的东西,在一个较短的时空里,当人类利用对自然界的认识,对时间有了明确的识别形式后,时间就有了一种物化的形式即符号化的形态。作为空间的直观存在形体,"间"是可感受到的实际物质。所以人们必须通过"物"这一特定的形体,才能感知其空间存在的具体形式与空间存在的具体所指。

从空间一词又可以延伸出知觉空间、实体空间和虚体空间三个空间概念。

知觉空间是对存在空间的一种感知和认识,它兼具实体空间的直观性与虚体空间的联想性。实体空间是我们较好理解的空间形式,比如顶棚、围墙、地板等限定形体,如图 4-14 所示。虚体空间也称为"想象空间","虚"是空间的一种张力,如传播空间(光、电波、网络传播空间等)。在科技高度发达的今天,"虚体空间"的表达形式更是变幻莫测,且更能展现其真实性,有着三次元空间的真实感,比如网络游戏中的虚拟场景,如图 4-15 所示。

图 4-13　空间的不同形式

图 4-14　实体空间

图 4-15　虚体空间

物是具象的实体，但是真正发挥功用的是抽象的空间，没有具象的实体也就无所谓抽象的空间。然而实体存在的意义也就在于它构筑了具有实际功能的空间。以我们对空间虚实的理解来看，设计中的物质与精神、构想与表达等无疑将更具探究的深度，如图 4-16 所示。

图 4-16 空间形态

佳作赏析

世界八大奇迹利用视觉引导等方法使空间感得到延伸，塑造出一种磅礴大气、肃穆庄严之感，如图 4-17 所示。

思考题

1. 何为矛盾空间？
2. 举例说明哪些设计手段可以影响空间感。
3. 如图 4-18 所示，说一说视错觉在空间设计中的运用。

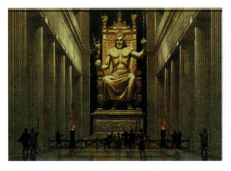 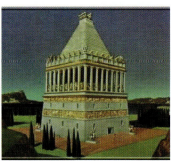 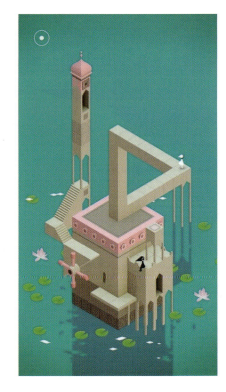

图 4-17 世界八大奇迹之奥林匹亚宙斯神像和摩索拉斯陵墓　　　　图 4-18 游戏《纪念碑谷》

二、体——空间构成之核

"体"是立体形态的构成,也就是我们常说的立构,如图4-19所示。将材料、技法与形态要素的运动变化(分离、积聚、变形)结合起来,着眼于点、线、面等造型要素来进行立体构成的探讨时,就产生了点立体形态构成、线立体形态构成、面立体形态构成。

1. 点的立体形态构成

点相较于整体环境而言体积比较小,长度、宽度、高度近似,有着相对而言的"外在形态轮廓"。作为现实形态,点的表现形式多种多样,或方或圆或其他任何形状,还可具有空心与实心的变化。

点的表现力是与它的从属性以及它的有限面积和无限外形相联系的。点的本质是一种体现动态张力的静止图形,所以点在设计中可以起稳定图式、造型的作用,譬如说充当造型的中心或重心。这种点的存在可以是积极形态,也可以是消极形态。每个立体形态都可确定或大致确定视觉中心点。点可以创造视觉焦点,孤立的点、发光的点、与参照物差异大的点容易成为视觉焦点。此外,点还可以创造运动感以及肌理效果,如图4-20所示。

图4-19 立构形态　　　　　　　　图4-20 点的肌理效果

通常来说,点立体形态构成作品中容易存在点以外的形体,如运用参数化点干扰设计的儿童玩具,如图4-21所示。另外,点在某种意义上讲也是块的一种,我们主要依据点的特征(长度、宽度、高度差别不大)和点与背景的大小的相对性来判定。工业造型设计中的各种按钮、开关,室内设计中的光源、灯具或者某些陈设、装饰,甚至园林设计中的一座小亭、几座假山石,都适合从三维空间中的点的角度来考虑其合理构成和审美处理问题。

图4-21 点立体形态构成作品

2. 线的立体形态构成

几何学中的线是点移动的轨迹,有位置、方向和长度,没有宽度和厚度,是面的边缘和面与面的界限,也是点与点的连接。点的移动方向的变化,可带来线的曲与直的变化。造型学中的线不仅有长度,还有宽度和厚度,而且有粗细、软硬的区别。使用线材在三度空间构成立体形态时,要注意结构与间隙的关系,以创造层次感、叠透感、伸展感以及运动感等,如图4-22所示。线的立体形态构成包含线的视觉心理特性、线材造型的节点和线的立体构造三部分的内容。

图4-22 线立体形态构成作品

线的视觉心理特性。线的视觉心理特性分为形态、断面、质感、性格四部分。线的形态给人的视觉心理如下:一切直线只是在长度、方向上有所不同,因而最为纯粹,水平线给人以宁静、沉稳的感觉,垂直线刚劲有力,使用斜线往往是为了寻求视觉上的刺激,其动势和节奏较为有力。曲线体现出柔和、优雅的感觉,能表现活力和动态,同时不同曲线之间在曲度和长度上都可不同,因此也具有很强的装饰性。各种曲线,如抛物线、弧线、双曲线、波形线、螺旋形线,或平缓,或变化突兀,呈现出不同的动态。例如,波形线由两种对立的曲线组成,变化多,显得更美,更令人舒服;蛇形线灵活生动,同时朝着不同的方向旋绕,能使眼睛得到满足,引导眼睛追逐无限的多样性。直线与曲线相结合,可形成复杂的线条,比单纯的曲线更多样,因此更具有装饰性。

线的断面的形状与尺寸会对作品的性质与风格产生很大的影响。断面尺寸较大,会产生坚实和强而有力的感觉;断面尺寸较小,会产生纤细的感觉,或形成效果锐利的立体造型。将不同的断面形状(如几何形、有机形)与尺寸的变化相结合,会生成更为复杂的视觉效果。

线材通常分为硬质线材和软质线材,硬质线材可以成为轮廓,也可以成为结构本身;软质线材通常需要借助硬质线材作为支撑,或者利用悬吊方式成型,或者利用编织等手段增加硬度而成型。线的质感不同,对造型效果有很大影响,同样是线材,既有表面光滑的,也有表面粗糙的,其表面粗糙度的变化,容易让人产生特殊而微妙的感情。

线条的复杂性格在设计中发挥着巨大的作用。线能够决定形的方向;线可以形成形体的骨架,成为结构体本身;线可成为形体的轮廓而将形体从外界分离出来;线可以成为立体造型各部分的联系线(如展示设计中观众受展品吸引所形成的运动线);线条的组织和集合可以构成面;线具有速度感,也可以表现动态。

在三次元的立体形态构成中使用线材时,一方面要注意结构,另一方面要注意空隙。线有粗细、浓淡、长

短、虚实等不同,还可与色彩以不同形式、不同程度进行结合。同时要注意,在线材的构成中,比材料本身还粗的空隙起着重要作用。空隙相等使人感到整齐,宽窄不同则使人感到动感、韵律感和方向感,如图 4-23 所示。

线材造型的节点。节点是线材造型的重要组成部分,所谓节点是指造型的部件与部件之间的连接点。节点的种类较多、形态各异,概括起来可分为滑节点、铰节点、刚节点三大类。滑节点是靠部件的相互摩擦力和自重相连接,可以在水平方向滑动或滚动的连接方式;铰节点是一种结构较复杂,且牢固度较强的连接方式;刚节点则是完全固定的连接方式,在三种节点中最为牢固,具有代表性。节点的造型应与部件的造型相协调、统一,它既是造型结构的连接点,也是调节视觉效果的手段,如图 4-24 所示。

 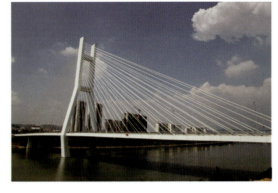

图 4-23　渐消线　　　　　　　　　图 4-24　线材造型的节点

线的立体构造分为线框构造、线层构造、拉伸构造、线群构造、量感化。将硬质线材直交接缝做得非常结实,固定成一体的刚性构造体,称为线框构造。线框构造通常有平面框架、立体框架和连续框架之分。将线材或平面框架连续排列而成的立体造型,就是线层构造。这里的线层可以是一根方条,也可以是两根方条的组合变化,如 L 形、X 形、十字形等,还可以增加为三根、四根等,三根以上的方条又可以组成不同形状的平面线框,如图 4-25 所示的灯具设计。拉伸构造的特点是细线容易弯曲,但是若被拉伸就会表现出很强的反抗力,比如蜘蛛用极细的丝网捕捉远比自身体重大的猎物,又如现代斜拉桥的应用等。线群构造变化丰富,能创造各种不同的视觉效果。最后一个是量感化,线条能表示任何事物,也能表现体积,交叉、并列及交叠的线条可以表现事物的种种变化,如图 4-26 所示的茶盘的设计。借助于抽象和象征的手法,巧妙地利用轮廓线、结构线、导向线的功能,使用线条造型,可以使无量感的造型量感化,即利用一维的材料,巧妙地表现三维造型。

图 4-25　灯具设计　　　　　　　　图 4-26　茶盘设计

3. 面的立体形态构成

几何学中的面指的是线的移动所产生的有长度、宽度而无厚度的轨迹,它大致包括平面和曲面两类。在设计作品中,前者指不同形状的平面,例如正方形、长方形、梯形、菱形、三角形、圆形、椭圆形等规则平面和不规则平面;后者指球面、圆柱面等几何曲面和自由曲面。有限的、实在的面是积极形态,它不同于由点或线围成的,虽有面积但中间虚空的消极形态的面,它具有充实性和稳定性。立体造型中的面大多是有限范围的面,独立于周围的空间,而且大多有着一定的厚度。例如,我们可以将家具的面板、展览会的展板、灯箱广告的盖板当作面来加以考虑,尽管它们有着不同的有限厚度,而且这些厚度在造型中或许起作用(如面板、面料的厚度),或许不起作用(如玻璃的厚度)。

面的立体形态构成分为多种。层面排列,是用若干面材进行各种有序的连续排列而形成的立体形态,如图4-27所示的悉尼歌剧院;"切割折叠与翻转"构造,包括单纯的折叠造型、单纯的切割造型和切割折叠与翻转相结合的造型等,如图4-28所示的户外椅就是通过面的翻转而形成的一个立体形态;薄壳构造,利用面料的折曲或弯曲来加强材料强度的形态,如图4-29所示的灯具造型;插接构造,将面材切割出切口,然后相互连接,形成较为稳定的立体构造;可展开的立体形态,即平面通过折叠和插接围合而成的构造体,如图4-30所示。

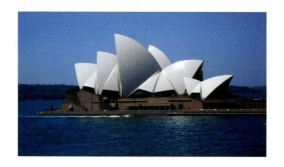

图4-27 面的排列——悉尼歌剧院

图4-28 曲面造型户外椅

图4-29 灯具造型

图4-30 折叠结构

佳作赏析

在传统 3D 打印的基础上运用参数化的设计元素进行设计,使制作出来的作品既具有科学的严谨之美,还像自然界中的事物一样具有生命力,如图 4-31 所示。

图 4-31　4D 打印:艺术+技术+材料

思考题

1. 举例说明哪些产品在外观设计上是以结构功能性为导向的。
2. 谈一谈结构设计在产品外观设计中的作用。
3. 说一说图 4-32 所示的设计作品是怎么利用方体形态的。

图 4-32　A Chair for Capdell

三、量——物质变化之能

不同的事物,或者同一事物在画面中不同的展现方式,都会产生不同的量感。如图 4-33 所示,堆积的果子能够从数量上让我们感受到一定的量感,越是密集的物体给人的量感就越强。如图 4-34 所示,草莓采用了大特写,草莓本身的体积和质量是比较小的,但因为它在画面上占据了大量的空间,用色也比较沉稳,所以我们在心理上会产生一种超过草莓本身重量的一种质量感。量感的存在可以突出物体本身的属性,形成

一种定向思维的膨胀感,给人带来深刻的印象。

图 4-33　堆积的果子

图 4-34　草莓

"量"的内容分为两个部分——物理量与心理量、量感的创造。

第一部分是物理量与心理量。物理量是指立体形态的大小、多少、轻重等。心理量与物理量呈现出同形不同质、同量不同质的关系。评价一幅画"有分量",是指这件作品结构扎实,正确地表达了对象的体面结构关系,这是从心理量的角度而言的。心理量是物理量向精神量的转化,是心理对形态本质的判断,而形态的本质是内力的运动与变化,即心理量是内力运动变化的形体表现。这是将具象形态抽象化的关键,是艺术创造的关键。因为艺术创造不仅是几何抽象化,还涉及生气、个性和自然的表现力。

第二部分是量感的创造。所有事物都是运动变化的,这是事物的本质。在普通物理学中,人们把可见的位移、变形、变质看作运动变化,而把微观的和极其缓慢的运动变化看作"静止"。挖掘"静止"的物象中所蕴含的生命力,把它视觉化,这就是艺术。每种力或生命都经历了孕育、生长、发展与消亡的过程,艺术不仅表现高潮,也通过表现分解、衰变和死亡的形式来记录、塑造时间。因为,时间的本质是变化。量感具体的创造手法有以下三种。

1. 结构的塑造

世间万物的结构能很好地体现体积,能蕴涵能量和承载巨大的力,体现了充实的体量感。

(1)宇宙的结构:对宇宙有所了解的朋友应该知道,在看似浩瀚而神秘的宇宙空间中,一切都是有规律的。星系的形状和运行轨道不是毫无规则的,而是非常有规律;天体的形状以及运行轨道也非常有规律,基本不会乱跑;还有许多的宇宙现象,同样不是毫无章法,同样有自己的规律。以太阳系为例,太阳位于太阳系中心,是一颗巨大的恒星,在它的引力作用下,八大行星非常有规律地围绕它运动。除此之外,还有大量的其他天体,如矮行星、卫星、小行星、彗星等。在这些天体中,我们会发现一个规律:质量大的天体,大多数都会形成非常规则的球体,只有一些小质量的天体,才会形成不规则的形状,即使是不规则的形状,也是呈球体形状,不会变成一个扁平的形状。

太阳系的大部分天体几乎集中在一个平面上,围绕旋转轴运行,所以最终形成了扁平的运行结构,如图4-35所示。而宇宙中大部分星系都起源于一团超级庞大的分子云,形成过程和模式跟太阳系是非常相似的,所以最终的结构也基本呈现扁平化,而扁平状的结构也是星系最为稳定的结构。银河、恒星、宇宙云层、地球等的磁场形式极其多样,其中包含了大多数力的基本形式:一条轴线、三角形、锥形、圆形、椭圆形、纵向线、分割面等。

(2)生物的生长结构:孕育、萌芽、开花与成长,是能量与生命力缓慢、柔和、微妙和平静的体现,如图4-36所示。

图 4-35　太阳系的运行结构　　　　　　图 4-36　生长结构

2. 张力的塑造

(1) 具有凹形线的立体形态给人以压迫、紧缩感,如图 4-37 所示。

(2) 具有凸形线的立体形态给人以膨胀、冲撞感,如图 4-38 所示。

图 4-37　具有凹形线的立体形态　　　图 4-38　具有凸形线的立体形态

(3) 将材料的能量视觉化,比如绷紧与松垂的布的对比,弹簧的受压与变形(见图 4-39),漏斗收缩后方便收纳和伸展开方便使用的设计点(见图 4-40),以上都体现出材料的张力。

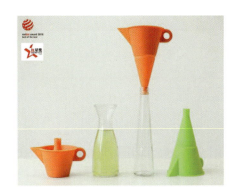

图 4-39　弹簧的受压与变形　　　　　　图 4-40　漏斗设计

3. 运动感的塑造

(1)螺旋上升物体具有升腾的趋势,如图 4-41 所示。

(2)连续旋转的形态末端变为直线,能产生强烈的运动效果,如图 4-42 所示。

图 4-41　螺旋上升造型的灯具设计　　　　图 4-42　Spinel 吊灯设计

(3)物体的模糊渐变能体现速度感,如图 4-43 所示。

佳作赏析

如图 4-44 所示,这把勺子可以方便地量取厨房中的各种食材,勺柄上增加了一个可以滑动的部件,而这个部件,可以调节勺子容量的大小,从而控制食材的取用量。

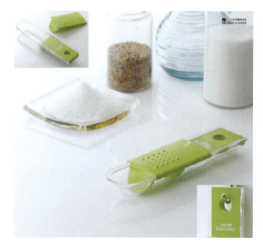

图 4-43　奔驰的汽车　　　　　　　　　　图 4-44　聪明勺

思考题

1. 举例说明,如何定义一个设计的好与坏。
2. 对比生活中好的设计与坏的设计。
3. 图 4-45 所示为生活中的不合理现象。多观察,发现并举出一个生活中的问题。

图 4-45 生活中的不合理现象

4. 以自然界中任何两种无关的自然形态为对象进行变异训练,通过作品阐述自己的想法。例如水—火,玻璃—笔,草—心(稻草人),蛹—蝴蝶。

提示:材质、色彩、形态等的表现手法不限。

要求:表现5~6个过程。

第五章
创意思维之力

> **教学目标**

本章旨在鼓励学生面对问题时从不同角度进行思考和探索,以提高解决问题及突破困境的能力。课程以开放式提问等灵活的教学形式,激发学生的创造潜能,协助学生透过物体间的力向思维之力进行延展,并发挥创意思维之力的作用,突破思维局限,培养创新思维和勇于创新的精神。

> **教学重难点**

本章要求学生了解创意思维之力所包含的内容,以及"力"在创意思维过程中的训练和应用,让学生通过"力"的运用,突破思维的局限,从而逐步掌握创意思维的能力。为了让学生更加具体地认识和理解"力之本质",本章节运用生动具体的事例和图形着重讲解力的作用效果及内在的联系,作为创意思维基础训练,使学生对力的概念有一个正确的理解和把握,对后续课程的学习起引导作用。

第一节
解析"力"

创意思维之力,能够发挥四两拨千斤的效果,激活个人的灵感。何谓力?在生活中我们对力有较为明确的理解和认识,如人拿东西时的握力、推车时的推力、锤打东西时的击打力等,这些都是实际存在的力。力也有抽象的,如"一言九鼎"比喻说话力量大,能起很大作用,这就体现出力的一种抽象概念。具体来说,物理之力是指两个物体之间的相互作用,如重力、风力、推力等;思维之力是指以创作主体的主观想法推动思维改变的力,如想象力、创造力、智力等。本章节透过物体间的力向思维之力进行延展,使学生了解创意思维之力的意义。

一、物理之力

物理之力是由物体与物体之间的相互作用产生的,它是使物体改变运动状态或形变的根本原因。力有物质性、相互性和矢量性,物质性体现在力是一个物体对另一个物体的作用,力不能脱离物体而存在;相互性体现在物体间力的作用是相互的,施力物体同时也是受力物体;矢量性体现在力既有大小又有方向。用力的作用效果和性质去理解力的概念可以加强形象思维能力。

如图5-1所示,人在船上用力推另一只小船时,人所在的船同时受到力的作用。人所在的船在力的作用下后退,不会保持不动,力的作用是相互的。

图 5-1 人推船

如图5-2所示,使用者施加给水龙头把手向上的拉力,把手沿着转轴向上旋转,水龙头的出水状态发生改变,同时使用者受到水龙头把手向下的阻力。同样地,图5-3中手指向下给水龙头开关施以压力,水龙头受到力的作用被开启,使用者的手受到水龙头开关向上的阻力。

图5-2　给水龙头施加拉力

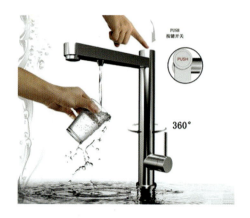

图5-3　给水龙头施加压力

二、思维之力

思维之力是在多个设计要素相互作用下产生的,不同设计要素之间的碰撞形成不同的思维力,思维之力不能脱离设计要素而存在。物理之力具有大小与方向,同样的,思维之力也具有大小和方向,其"大小"与"方向"主要是设计的创意点与表现程度。

思维之力主要是创造、思考和发现的过程,分为想象力和创造力。

(一)想象力

想象力是人在已有形象的基础上,在头脑中创造出新形象的能力,如图5-4所示,比如,当我们谈论起汽车时,我们马上就能联想到各种各样的汽车形象。因此,想象一般是在掌握一定的知识面的基础上,发现各种事物之间的联系,这与物理之力的性质相吻合。想象力推动人类在事物与事物之间建立联系,进而形成一定的驱动力,引导最终结果的产生,最终结果同时反作用于事物的形成过程。

想象力属于右脑的形象思维能力,随着人类大脑的进化,想象力愈加形象化。想象力主要分布于大脑最外层,属于最高级思维。从哲学的角度看,想象力是感性和知性间的一种中介性先天能力,在人的判断认识方面起着不容忽视的重要作用。

想象力的特点具体表现为:在创造性想象中,人们运用自己的想象力去创造他们所希望实现的一件事物的清晰形象,然后人们不断地把注意力集中在这个思想或画面上,给予它以肯定性的"能量",直到它成为客观的现实,这里的"能量"即可理解为"力"。具备伟大的想象力是人类能比其他物种优秀的根本原因。因为有想象力,我们才能创造发明,发现新的事物定理;如果没有想象力,我们人类将不会有任何发展与进步。爱因斯坦之所以能提出相对论,就是因为他能经常保持想象力;牛顿能从苹果落地发现万有引力这个重大的科学定律,也是因为拥有想象力……

儿童对世界万物充满了好奇心,图5-5中的儿童摄影玩具将充分发挥儿童的创造力。设计师将摄像机进行简化设计,符合儿童的操作习惯,并大胆发挥想象力,将拍摄照片的场景与游戏相结合,增强儿童对现实的观察力。

图5-4　想象力

图5-5　儿童摄影套装

拥有杰出的想象力需要具备必要条件,这里的必要条件包括以下方面:首先,要积累丰富的知识和生存经验;其次,要保持和发展自己的好奇心;再次,应善于捕捉创造性想象和创造性思维的产物,进行思维加工,使之变成有价值的成果。如果想要充分发挥想象力,可以像孩子一样去观察这个世界,图5-6、图5-7为孩子利用现有指纹完成的创作——"指纹马"和"指纹小兔"。把精力放在想象上,可使想象力得到更好的发挥。

图5-6　指纹马

图5-7　指纹小兔

(二)创造力

创造力是人类特有的一种综合性本领。创造力是指产生新思想、发现和创造新事物的能力,它是成功地完成某种创造性活动所必需的心理品质,是知识、智力、能力及优良的个性品质等多种因素综合优化构成的。一个人是否具有创造力,是区分人才的重要标志。例如,创造新概念、新理论、新技术,发明新设备、新方法,创作新作品都是创造力的表现。创造力是一系列连续的、复杂的、高水平的心理活动,它要求人的全部体力和智力高度紧张。创造性思维以"力"的作用,推动事物向更高的水平发展。

创造力的影响因素有三类,即知识、智力和人格。知识因素包括吸收知识的能力、记忆知识的能力和理解知识的能力。吸收知识,巩固知识,掌握专业技术和实际操作技术,积累实践经验,扩大知识面,运用知识分析问题,是创造力的基础。任何创造都离不开知识,拥有丰富的知识有利于更多、更好地提出设想,保证创造力的"方向"不发生偏移,并能对设想进行科学的分析、鉴别与简化、调整、修正。智力因素是多种能力的综合,既包括敏锐、独特的洞察力,高度集中的注意力,高效持久的记忆力和灵活自如的操作力,还包括掌握和运用创造原理、技巧和方法的能力等。这是构成创造力的重要部分。人格因素包括意志、情操等方面的内容,它是在一个人生理素质的基础上和一定的社会历史条件下,通过社会实践活动形成和发展起来的,

是创造活动中所表现出来的素质。优良的人格素质对创造极为重要,是构成创造力的又一重要部分。

创造力中,变通性是重要的特征之一。变通性指思维能随机应变、举一反三,不易受功能固着等心理定式的干扰,因此能产生超常构想,提出新观念。图 5-8 所示的纸质兔子玩具,通过纸张的折叠,不仅实现了平面到立体的转变,而且增加了玩具的可玩性,突破了纸玩具的传统造型。

图 5-8　纸质兔子玩具

三、"力"的分析与判断

"力"的分析与判断主要是了解力的作用与效果、力的延展与创新以及力的功能性与趣味性。

如何应用物理之力和思维之力的特性,针对某一问题进行设计呢?如图 5-9 所示,这款造型夸张的文具设计作品由两个肚皮硕大的大力士组成,围绕纸张的存放方式进行设计,利用了物理力的特点。不难发现,该作品的材料和造型能非常有效地将纸张固定,同时又不损坏纸张。

如图 5-10 所示,这款趣味小人支撑架针对日常生活中经常发生的热锅烫坏桌面的情况,对人的肢体和形态进行分析,巧妙地解决了这一问题,同时节省了空间。进一步分析产品,思考支撑架是如何解决热锅烫坏桌面的问题的,运用的物理原理是什么。用一句话概括该产品:由物理性的支撑力而产生的有特定功能性、趣味性、新颖性的延展性产品。

　　图 5-9　大力士文件夹　　　　　　　　　图 5-10　趣味小人支撑架

图 5-11 所示的鸡蛋包装,将一张纸经过多次折叠后形成立体空间,鸡蛋放置于三角形的结构中,由于力的相互作用而不易受到挤压,进而实现了包装在运输、堆码过程中保障鸡蛋完整的作用。

图 5-12 所示的水桶创新设计抓住了日常接水过程中洗手台与水龙头之间的空隙小,不便放置水桶接水的痛点问题。该设计借助水桶盖改变水的流动方向,水桶通过承接从水桶盖流下的水实现水的收集,这是

借助"力"进行设计的另一种表现形式。

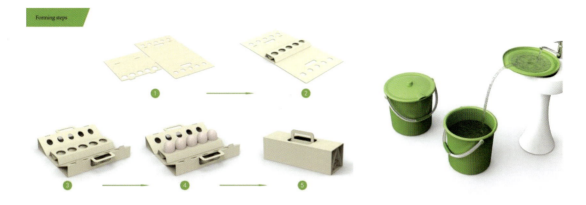

图 5-11　鸡蛋包装　　　　　图 5-12　水桶创新设计

佳作赏析

图 5-13 所示的螺纹转笔刀,将两支铅笔通过螺纹旋转连接到一起,在很大程度上解决了铅笔浪费的问题,具有很大的环保意义。

图 5-13　螺纹转笔刀

思考题

1. 电烧水壶(见图 5-14)为什么在水烧开之后会自动断电？这种原理可以用在其他哪些地方？
2. 纸飞机(见图 5-14)怎样折可以飞得又快又远？为什么？
3. 指尖陀螺(见图 5-14)的原理可不可以运用在其他产品上？

图 5-14　经典电烧水壶、纸飞机、指尖陀螺

第二节
"力"的亦张亦弛

创意思维之力有洞察力与记忆力以及思维力的发散与收敛、创意力的构想与变通、创意力的凝练与表达四种亦张亦弛的表现方式。

一、洞察力与记忆力

洞察力是指深入事物或问题的能力,是人通过表面现象精确判断出背后本质的能力,即透过现象看本质。洞察力其实更多的是掺杂了分析和判断的能力,可以说洞察力是一种综合能力。记忆力是人在事业中,特别是在科学、思想、艺术、文学创作、文化研究等方面获得成功的重要素质之一。所有的洞察只有在形成某种记忆之后,才能够成为人的财富。

可从知觉思维、记忆思维和记忆移情训练的角度理解洞察与记忆,下面对它们进行单独解读。

(一)知觉思维

什么是知觉思维?知觉思维是指外界刺激作用于感官时人脑对外界的整体看法和理解。它对外界的感觉信息进行组织、解释和分析,在认知科学中也可看作一组程序,包括获取感官信息、理解信息、筛选信息、组织信息等。知觉思维是人们通过视觉、触觉、听觉以及嗅觉产生印象,感知和捕捉信息。那么视觉、触觉、听觉以及嗅觉又有怎样的解释呢?

视觉是指人们观察事物所产生的感觉。"观"指人感知外界物体的大小、明暗、颜色、动静,如图5-15所示的足球饮料箱,通过"观"球体的明暗面过渡,获得对机体生存具有重要意义的各种信息;"察"是有目的性和计划性地获取外界信息。通过对平凡事物的观察,去感觉和发现相同事物和不同事物之间的相同点和相似点,并通过记忆、积累素材,以及存储信息再加以释放。因此,在日常生活中我们只有学会从不同的角度观察事物,才能发现生活中容易被忽视的细节。设计师索尔·巴斯曾这样比喻:"设计就是把思想变成视觉。"阿恩海姆认为:"富有成效的思维都立足于视觉意象的必然性之上。"

图5-15 足球饮料箱

听觉是指声波作用于听觉器官,使其感受细胞兴奋并引起听神经的冲动发放传入信息,经各级听觉中枢分析后产生的感觉。人用耳朵听到外界物体发出的声音。听觉,指听声音的知觉,主要的感受是听到了,如声音很大、很恐怖、很动情、很激动、很温柔、很平和等。

触觉是指通过接触物体而产生的一种直观的感觉,如对表面肌理、形状、温度等的感觉。如图5-16所示,飞利浦剃须刀的表面布满凹凸的肌理,让用户在使用的时候更加舒适,带来积极的使用体验,也增强了视觉效果。

嗅觉是指鼻腔黏膜对气味的感觉,喻指对客观事物的辨别能力或敏感性。如图5-17所示,oPhone气味盒有32种"原味",类似色彩中的"原色",32种气味可以合成30多万种复杂的气味。oPhone的工作原理基于"编码—解码"的过程:用户用app输入气味,传递给同样使用oPhone的小伙伴,小伙伴接收后,利用oPhone解码并释放气味。

图5-16　飞利浦剃须刀　　　　　　　　图5-17　嗅觉感应

(二)记忆思维

记忆思维也就是记忆回放。《辞海》对"记忆"的解释是:"人脑对经验过的事物识记、保持、再现的过程。"记忆是人脑对过去经验、信息的反映,诸如过去感知过的事物、思考过的问题、体验过的情绪与情感、做过的动作等都可能保存于头脑中。"记"是通过强化刺激,在大脑中留下痕迹;"忆"是把大脑里的刺激联结提取出来,记、忆是不可分的两个过程。从记忆保持的时间角度来看,可分为瞬时记忆、短时记忆、长时记忆;从主体的参与角度来看,可分为无意记忆和有意记忆。我们所说的创意思维记忆就是把过去自己接触到的一些好的产品的特点储存在自己的脑海中,形成自己创意思维的数据库和参考物,构成创意设计的兴奋点。所以,为了增强记忆力,并在应用中得以体现,下面就折叠展开记忆训练,完成记忆的再现过程,达到创意思维的张与弛。

记忆训练:折叠(准备一张平面的纸,通过折、弯、切的方式进行各种立体形态的创造),如图5-18所示。

图5-18　折纸

训练要点：根据记忆尽量写出或画出各种不同或与此相关的折叠的形式（注意表象和隐象的特征及其运用），不受局限。

训练提示：折叠的含义（伸—缩、重—复、大—小、隐—现、开—合）。

训练目的：从记忆、记录及扩展的思维模式中发现新创意。

如何提高洞察力和记忆力呢？首先，要有责任心。提高洞察力的重要途径是加强观察时的责任心，提高记忆力的重要途径是提高记忆时的责任心。其次，要有兴趣，只有以洞察、记忆为乐趣，才能保持高效率。再次，提高自信心，相信自己的洞察力和记忆力。最后，要善于集中大脑活动的力量，加强学习与训练，以提高自身的洞察力和记忆力。

二、思维力的发散与收敛

思维力是人类的关键能力之一，一切创造性活动都与思维力有关。在分析、思考和解决问题的过程中，需要发散思维与收敛思维并用。

思维力的发散是指针对某一问题，思维沿着许多不同的方向扩展，使观念发散到各个有关方面，最终产生多种可能的答案而不是唯一正确的答案。因而发散思维容易产生有创见的新颖观念。

思维力的收敛同思维力的发散一样，也是一种驱动思维方向，进而影响思维结果的方式。它并非保守的思维方式，相反，它对各个方面、领域都是开放的。只有如此，它所集中的理论、信息、知识、方案等才更全面，更便于比较和选择，从而找出符合客观真理的最好的答案。

如图5-19至图5-21所示为矿泉水瓶再利用的方案设计，首先通过思维力的发散形成多方向的设计思考，接着进行思维力的收敛，从中确定设计方向，再利用发散思维确定解决问题的多种方式，在选择最佳设计时再次采用了思维力的收敛。可见，在处理问题时我们的思维务必先发散后收敛，必要时发散与收敛相互补充。

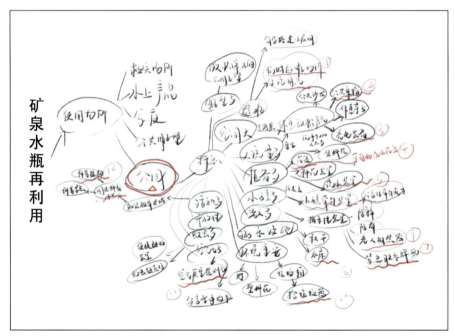

图5-19　矿泉水瓶再利用——思维力的发散

1. 简易避难场所水质过滤器
2. 公园休闲环保桌椅
3. （便携式）充电台（桩）装置
4. 可自动浇水花盆（定时定量浇水）
5. 自动检测酸碱度浇水器（花盆）
6. 小孩防走丢牵引装置
7. 老年人自助拍照器（解决老人出门拍照留念，却技术不好的问题）
8. 老年人紧急联系牌
9. 公园游乐水床
10. 拾垃圾器
11. 空气检测器
12. 园区科普机

图 5-20　确定设计方向——思维力的收敛　　　图 5-21　推敲设计方案——思维力的发散＋收敛

三、创意力的构想与变通

构想做动词时的释义是构思；做名词时的释义是形成的想法。构思原指作家、艺术家在孕育作品过程中所进行的思维活动。鲁迅《书信集·致翟永坤》："那一本旧的小说，也已收到。构想和行文，都不高明。"郭沫若《创造十年续篇》："由于画鬼容易画人难，我在构想的途中便把方向转换了。"人们在做事情前，往往会构想几种不同的方案，并进行比较分析，选择最佳方案去实施。

如图 5-22 所示的椅伞，日本设计师传达的设计理念是：只要敢想敢做，一切皆有可能。乘坐公交和地铁时，人们常常在无限的排队与等待中站到腿抽筋，椅伞便可以解决这个问题。虽然椅伞表面上与普通雨伞并无差别，但只要把伞柄打开，便会形成一个支架，配合雨伞前端的吸盘设计做落地支撑，瞬间就能化身为便捷座椅，缓解了座位紧张的难题。

 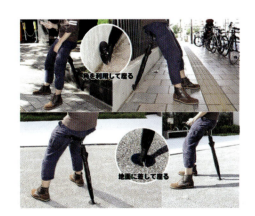

图 5-22　椅伞

变通基础释义：依据不同情况，做非原则性的变动。例如，遇特殊情况，可以酌情变通处理。详细释义：①事物因变化而通达。②不拘常规，因地、因时制宜。《三国志·魏志·吕布传》："观天下形势，俟时事之变通。"唐刘长卿《赠别于群投笔赴安西》："且欲图变通，安能守拘束！"孔厥《新儿女英雄续传》第十七章："注意，原则上不动，那就是说，根据各地的具体情况，还可以有灵活变通的馀地。"

山无常势，水无常形，事无定势。因此，我们的思想与行动必须根据事物的变化而变化。事物需要你"这样"变时，你应能做出"这样"的反应；事物要你"那样"变时，你也应做出"那样"的抉择。这就是变通。

图 5-23　纸雕产品设计平面广告

"变"是应运生变,就是顺应事态的变化而采取符合客观事物发展规律的举措。要能在顺境中觉察危机,事先构想方案,安排好回旋的余地。不是应变化而变,而是先变而待变,才称得上是上等智力。"通"是通达,通达是为了思路的畅通与豁达,使得原本"山穷水尽"的处境转化为"柳暗花明"。"变"是前提,"通"是结果。

构想和变通是创造性思维的要素,它反映了创造性思维过程中的构思、转换和灵活应变的特征。创造性思维的变通特性是指发散项目的范围或维度。思维变通者,其思维活动触类旁通、灵活多变,不受思维定式和功能固着的束缚,能从一个方面发散到另一个方面。如图 5-23 所示,Yulia Brodskaya 擅长用纸创造出各种构图精美的图案,普通的纸到了她手上,构思奇特、细节精美的艺术品就一件一件诞生了,真叫人觉得越看越有意思。这样的风格被不少大公司看中,她因此受邀为不少品牌旗下的产品设计平面广告。

四、创意力的凝练与表达

凝练是指紧凑简练,言简意赅。表达,一是用口说或用文字把思想感情表示出来,如表达一个人的观点;二是表白意象或概念,如定律只是表达了可能性而已。莫里哀说过:"语言是赐予人类表达思想的工具。"创意思维设计会有一个想法的凝练与表达的过程,不管是手绘草图还是用电脑制作效果图,都是为了将脑中的想法先进行凝练总结,再用其他能够在人们眼前"表达"的方式(如雕塑、绘画、电影)予以展现。

日本著名海报设计大师福田繁雄认为:"创意表达是在生活中学会发现,发现是创作的源泉,表达发现则是作品的精彩。"诚然,再好的创意也要从生活漫天的面中,发现闪光的点,将其总结整理,再把乏味的生活通过各种表达形式变成风采无限的世界。

图 5-24 是美国天才设计师弗兰克·盖里设计的西班牙毕尔巴鄂古根海姆博物馆及其手稿。谁也不知道这位天才当时是如何构思的,但对比他的手稿和作品,可以看出他首先是对设计进行凝练,而后再进行创意的表达。我们进行创意的时候也一样,不要纠结于表达的方式和完整度,而要能准确表达我们脑子中那灵光一现的想法,这种想法往往会成就一个经典的设计。

一位学者曾说:"一切都由于温和而失掉了力量。"毕加索是立体主义的创始人,立体主义主张脱离传统、突破创新,倡导反叛型思维模式。他说:"从前的作品是加法,现在的作品是破坏的总和。"有破才有立。打破常规、突破传统、重新构成是创意表达的一种思维方法,是认识论上的突变和跳跃。毕加索的作品打破事物之间原有的界限,制造新的惊喜,并从整体关系来考虑它们内在的联系,突破传统,透过表层现象来抓住创意的本源,表达自己的想法,体现了创意表达的独特性、新颖性,如图 5-25 所示。

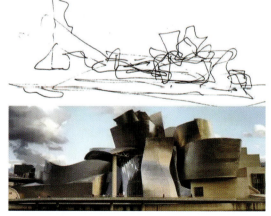

图 5-24　毕尔巴鄂古根海姆博物馆及其手稿

图 5-25　毕加索的作品

中国国家体育场——"鸟巢"的形态如同孕育生命的"巢",也像一个摇篮,寄托着人类对未来的希望。设计者们对这个场馆没有做任何多余的处理,只是坦率地把结构暴露在外,自然形成了建筑的外观。"鸟巢"采用了仿生学设计,其结构精巧、造型美观,在建筑风格上独树一帜。而且设计师在秉持"师法自然"理念的同时,贯穿了节俭和可持续发展的"绿色"设计思想。"鸟巢"如图 5-26 所示。

图 5-26　鸟巢

佳作赏析

欣赏图 5-27 中的蛋椅和蚁椅,体会创意之"力"的亦张亦弛。

图 5-27　蛋椅和蚁椅

> **思考题**

1. 在不受技术条件限制的情况下,如何用沙子(见图5-28)来表达多种创意?
2. 橡皮筋(见图5-29)如何将拉力转变成其他类型的动力?
3. 如图5-30所示,3D打印技术对设计有哪些影响?

图5-28 沙子

图5-29 橡皮筋

图5-30 3D打印作品

Chuangyi Siwei

第六章

创意思维之变

创意思维

> **教学目标**

本章利用思维孵化的一系列方法打破惯性思维,让学生体验到创意思维的魅力。引导学生进行创意设计,通过设计流程的实训使学生掌握创意思维和其指导下的设计方法。

> **教学重难点**

本章通过阐述思维孵化的过程,使学生掌握独立启发、集思聚类、启发接龙、辩证思维的创意思维方式,并要求学生运用这些思维方法进行创意设计,结合设计中的方法及流程进行创意思维设计训练。

第一节 思维孵化

"思维孵化"是培养学生创意思维的重要过程。学生能够独立思考问题,能运用科学有效的方法解决问题是培养学生创意思维的主要目标。

思维的孵化有独立启发法、集思聚类法、启发接龙法、辩证思维法。思维必须有突破性和方向性,要想打破思维的恒常性就要敢于用科学的怀疑精神,对待自己和他人的原有知识,包括权威的论断,要敢于独立地发现问题、分析问题、解决问题。创造性思维的思路比较开阔,应善于从全方位思考,当思路受阻时,能不拘泥于一种模式,灵活变换某种因素,从新的角度去思考;善于调整思路,从一个思路到另外一个思路,从一个意境到另外一个意境;善于巧妙地转变思维方向,随机应变,产生合乎时宜的办法。

一、独立启发

《论语·述而》中有:"不愤不启,不悱不发,举一隅不以三隅反,则不复也。"意思是:"不到学生努力想弄明白但仍然想不透的程度时,先不要去开导他;不到学生心里明白却又不能完善表达出来的程度时,也不要去启发他。"古人十分重视培养学生独立思考的能力,强调先让学生积极思考,再进行适时启发。

要想掌握事物的本质和规律,不能仅靠感觉、知觉、表象,还需要在此基础上,借助独立思维来完成,而"独立启发"是独立思维的本质。如何提升自身思维能力,发挥独立启发的作用呢?①把自己置身于科研、学习问题之中;②坚持独立思考;③运用科学的思维方法,如图6-1所示。

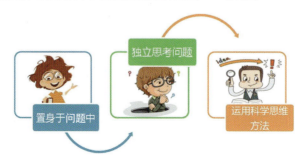

图 6-1 独立启发方法

(一)把自己置身于科研、学习问题之中

问题可以分为科研问题和学习问题两类,如图 6-2 所示。科研问题是为了解决社会需要的未知而提出的问题。例如,怎样检查癌症?导致癌症的原因是什么?怎样预防癌症?这些问题是人类没有解决或没有很好地解决的问题,也是人类急需解决的问题。科研问题的解决意味着发明创造的诞生。学习问题是为了解决个人的未知而提出的问题。例如,在地上滚动的小球,为什么越滚越慢?为什么水壶里会有水垢?为什么饭后不应从事激烈的活动?学习问题的解决意味着知识由社会向个人的转移,即知识的继承。

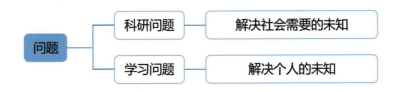

图 6-2 问题的分类

要使自己的思维积极活动起来,最有效的办法是把自己置身于问题之中。当有了需要解决的问题时,思维能力才可能在解决问题的过程中得到发展。要想推动思维的发展,就要自觉地使自己进入提出问题、分析问题和解决问题的思维活动中去。如果认识到这个问题是社会或个人所急需解决的,即认识到问题的意义,就会大大提高解决问题的积极性。

1. 善于发现问题

鼓励学生独立地发现问题并提出问题,对促进其思维能力的发展和创新能力的培养具有重要意义,如图 6-3 所示。明代的陈献章说得好:"小疑则小进,大疑则大进。疑者,觉悟之机也。一番觉悟,一番长进。"经过思考后发现问题、解决问题,才是高级的、具有创造性的学习活动。给自己提问题,是判断学习是否进入高级阶段的重要标志。爱因斯坦也有同样精辟的见解:"提出一个问题往往比解决一个问题更重要,因为解决问题也许仅是一个数学上或实验上的技能而已,而提出新的问题、新的可能性,从新的角度去看旧的问题却需要有创造性的想象力,而且标志着科学的真正进步。"

2. 积极思考老师提出的问题

一个善于启发学生思考的老师,在课堂上总是引出颇有趣味的问题来开展教学活动。引出的问题可能来自旧知识,也有可能来自实验现象、生活实践等。面对老师创设的问题情境,不要放空自己的思想,也不要消极地等待同学的解答或老师的说明,而要主动参与讨论并力求思维敏捷、才思泉涌(见图 6-4)。在课堂上要无惧思考的对错,回答能及时得到老师的肯定或纠正,这对于不断提高自身的思维能力大有裨益。

图 6-3 善于发现问题

图 6-4 积极思考

3. 敢提问，会提问

发现问题以后，在经过独立思考，问题仍然得不到解决时，要主动向在该问题上有较好应对能力的老师、同学、家长等请教，才能高效地解决问题，并学习到新知识（见图6-5）。在学习过程中，有问题却不敢请教他人，其实是虚荣心在作怪，是害怕老师和同学用异样的目光看自己，这不利于学习过程中良好学习习惯的养成。敢于提出问题，敢于暴露自己的问题，并能虚心向别人学习的人，才有可能成为真正的学习上的强者。

如何提出问题？首先，要在独立钻研的基础上发问。敢问不等于依赖，这里有五个"不问"（见图6-6）：已学过的基础知识未经复习不问；教科书或主要的参考书没有看过不问；老师留的问题未经深入思考不问；找不到自己的问题的关键不问；提不出自己的思路和看法的不问。其次，在提问的过程中，也要坚持独立思考，主动提问只是寻求别人的启发，关键还是要自己思考。

图6-5　敢于提问　　　　　　　　　　图6-6　五"不问"

（二）坚持独立思考

坚持独立思考，可以使思维能力发展到创造的水平。独立思考在学习中的表现应当是：善于独立地发现问题，独立地分析问题，独立地解决问题，并且还要独立地判断学习结果的正误，如图6-7所示。独立思考在学习中的另一种表现应当是不盲从、不轻信、不依赖，凡事都问个为什么，都经过自己头脑思考明白以后再接受。

图6-7　独立思考

(三)运用科学的思维方法

人类在长期的实践中,通过成功的经验和失败的教训,对思维形式、规律和方法已经有了一些科学的总结。由于思维的复杂性,这种总结还只是初步的,但它是人类社会极其宝贵的财富,继承这份财富,就可以使自己的思维早日步入科学的轨道。具体如图 6-8 所示。

图 6-8 科学的思维方法

1. 思维的形式

应当了解思维的概念是什么,概念是怎么形成的,概念的外延和内涵指的是什么,怎样区分相近的概念,怎样给概念下定义,概念和语言、符号的关系是什么;还应当了解什么叫判断,判断怎样分类、如何应用等;还应当了解什么叫推理,什么叫演绎推理、归纳推理和类比推理,不同类别的推理之间有什么异同,怎样科学、严密地进行推理等。这些前面的章节都有讲到。

2. 思维的规律

伯特兰·罗素在他的著作《哲学问题》中确立了三个思维规律:同一律、矛盾律和排中律。此外还有辩证逻辑的思维规律,如对立统一思维规律、量变质变思维规律、否定之否定思维规律等。思维规律实质上是客观规律在人脑中的反映,应当自觉地掌握它。

3. 思维的方法

基本的思维方法主要有分析、综合、比较、抽象、概括、分类、系统化、具体化、归纳、演绎等,如图 6-9 所示。应用正确的思维方法,对于知识的掌握和知识的运用,能起到很大的促进作用。因为思维方法指导着学习方法,学习方法是思维方法在学习中的具体表现。思维形式、思维规律、思维方法是通过学习可以掌握的,只要在思考,就存在思维形式、规律和方法,只是人们没有自觉地意识到思维的存在。因此,学习科学的思维方法是很有必要的。

4. 思维的过程

思维的形式、规律和方法总是在具体的思维过程中体现出来的,因此,也只有在具体的思维活动中才能把握它,使它能够以具体的形式展示,而不是几条抽象的规律或定义。研究思维过程的途径有三条(见

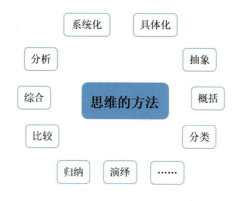

图 6-9 思维的方法

图 6-10）：一是通过学习科学史来研究前人的思维过程,从中汲取营养,掌握科学的思维方法；二是通过上课研究思维的过程；三是总结自己的思维过程,从中寻找成功的经验和失败的教训。

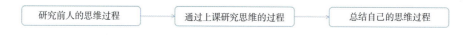

图 6-10 研究思维过程的途径

5. 丰富知识储备

知识和能力是互相促进的关系,丰富而深刻的知识,无疑会促进思维能力的发展。人们常说,概念是思维的细胞。如果不掌握概念和原理,头脑就会因为缺少思维所必需的"原材料"而阻碍思维的进步,因此需要不断丰富知识,提高所掌握知识的质量。

6. 提高语言能力

语言直接影响到知识的储存、流传和继承,关系到思想的交流和思维的进行。语言和思维密切相关。马克思和恩格斯在《德意志意识形态》中指出："语言是思维的直接现实。"爱因斯坦说："一个人的智力发展和他形成概念的方法,在很大程度上是取决于语言的。"

总之,要想积极发展思维能力,就要从思想上认识到发展思维能力的重要性,从行动上把自己置身于问题之中,坚持独立思考,形成科学的思维方法,注意研究具体的思维过程,不断丰富知识,提高所掌握知识的质量,提高语言能力,等等。思想上有了认识就能提高行动的自觉性,只有行动跟上思想,提高思维能力的愿望才有可能变成现实。

二、集思聚类

集思聚类,顾名思义就是汇聚所有罗列出的想法,再进行分类整合。在研究事物时,通常需要将事物进行分类合并,获得其典型代表后再进行深入分析,对事物进行分类和归纳并发现其规律已成为人们认识和改造世界的一种重要方法。在产品设计的前期调研中,绝大多数人都做了大范围的数据调查,收集了很多资料,却忽略了研究的部分。创意的孵化环节也是如此,如图 6-11 所示,人们会采用不同的方法来收集众多的数据信息,但是往往会忽视下一个步骤,也是至关重要的一个步骤,这个步骤有助于思维的梳理和想法的深化,即如图 6-12 所示的分类整理信息。

图 6-11　收集信息

图 6-12　分类整理信息

使用聚类法要实现什么目标呢？通过对相关因素进行聚类分析，可以将大量的想法重新归类和简化，使其成为更有组织的、更有逻辑性的组群。那么，什么时候可以使用聚类法来深入整理信息呢？在客户现场考察完毕后，对遇到的、听到的、看到的信息进行整理时；对未来的想法、点子进行整理时；对于所罗列出来的诸多事实，需要根据对其现状的理解和认识进行整理分类时；对相关模型、成果进行重新整理时，以上四种情况都可以用聚类法来进行分类统计。

如何运用聚类法呢？可以从"聚"和"类"两个大方向来看。"聚"的步骤是：①收集信息。每个小组成员将自己收集到的各种信息、数据写于便利贴或小纸条上。②集合汇总。小组成员将自己的便利贴贴在墙上的大白纸或者白板上。"类"的步骤是：①去除相同。将小组提供的完全相同的信息去掉。②同类分组。对最后剩下的数据、信息进行分类，可以按照时间顺序（比如流程）、组织结构（比如人力资源部、财务部等）、单个群体（比如客户、供应商、分销商、生产商等）、内容的近似程度（比如市场活动、问题阻力、需要条件、技术优势、竞争关系等）等进行分类。如图 6-13、图 6-14 所示。

图 6-13　收集信息图

图 6-14　集合汇总信息图

将离散的、杂乱无章的想法或数据分成相对有共同特征的几大类，从而获得更有效的想法或信息，利用这些信息和想法，可以制订下一步的行动计划。评估优先级的主要方法有两种："画正字"排序法和圆点投票法。这两种方法大同小异，都是通过人的直觉，为已经完成聚类的各类点子快速排出优先级，为后续完善想法和进一步设计做好充分的准备。

三、启发接龙

很多优秀的设计师都是从前人好的想法或者难以被人理解的创意中获得启发,从而得到更好或者更具突破性的创意。启发接龙法就是一个产生创意、分享创意,并借助团队的力量,通过大家的合作、观察和讨论,使创意更加丰富有趣的方法。

以下四种情况我们都可以用启发接龙的方法来解决:团队的每个成员想出创新点、贡献自己想法的时候;大家将项目计划转变为具体行动的时候;在为客户会议做准备的时候;当团队致力于解决一个问题,但暂时没有解决方案,需要启发或刺激的时候。

"启发接龙法"需要准备哪些材料呢?大白纸两张,每人两种颜色的便利贴,每种颜色至少10张,黑色双头记号笔每人一支,A4纸每人至少两张。启发接龙法的步骤(见图6-15):①确定主题。将两张大白纸贴在墙上,在纸的左上角写上需要讨论的主题并画一幅相应的图画,如主题为"O2O如何实现"。②写出想法。每人在A4纸上贴一张便利贴,各自独立在便利贴下写下自己的想法,整个过程需要保持安静,不需要讨论。③传给左边。当每个人写完自己的想法后,让每个参与者把自己的A4纸传递给左边的小组队员。④持续接龙。每个参与者仔细阅读前人的想法,并参考前人的想法,将一个新的想法或者完善前人的想法写在便利贴上,再贴到A4纸上写有前人想法的便利贴旁边,然后向左传递,继续这样的操作,直到A4纸上贴了6~8张便利贴。⑤解释想法。每个人将自己最后拿到的A4纸上的所有便利贴贴在讨论主题和图画的周围,并将便利贴上的内容大声念出来,使得人人都知道该想法所表达的意思,对于不懂的,可以进行解释或者讨论。⑥进行投票。请组员回顾所有的创新想法,可以将想法进行聚类,之后每个人为自己认为的最吸引人的想法进行投票,然后进行讨论。如图6-16所示。

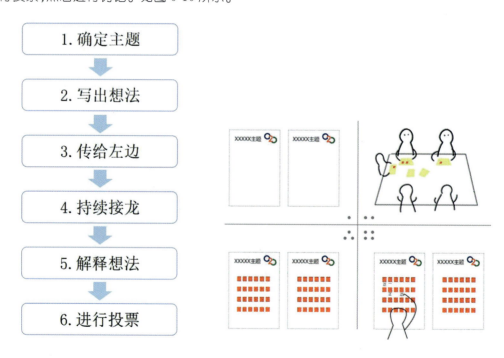

图6-15 启发接龙法的步骤　　图6-16 启发接龙流程图

启发接龙法可以让每一个人都看到彼此的想法,使得该想法在被评判之前,激发更多的创意思维,同时可以为团队提供创新的空间,促进成员间的脑力激荡。

四、辩证思维

思维是人脑对客观事实的概括和总结,它反映的是客观事物的本质属性和规律性的联系,属于认识的高级形式。通过思维,人们可以从感性认识从上升到理性认识。设计思维是感觉、知觉、记忆、思想、情绪、意志等一系列心理活动过程的综合反映,涉及设计的目的、功能、定位、创意、表达等一系列问题,其形式多种多样,内涵十分丰富,既有在无意识层面上的感性折射,也有在意识层面上的理性反映。如图6-17、图6-18所示。

图6-17 感性思维与理性思维　　　　图6-18 感性与理性相结合

感性是一种生而具有的判别外界事物的一种能力,它是发自内心的对待外界事物的一种纯粹的态度。当我们遇到某些事物时候,我们的本能反应和不假思索地做的评判便是感性思维的体现。

相对的,理性是一种后天养成的能力,是指人们对外界事物的看法和处理会经过全面的思考和评判,即人在正常思维状态下,对外界事物进行全面了解和总结并尽快进行分析后,恰当地采取某些方案去操作或处理,达到事件需要的效果。理性是基于正常的思维结果的行为。

感性认识和理性认识之间的区别有以下三点(见表6-1):

(1)与认识对象的联系不同:感性认识是认识主体通过感觉器官与对象发生实际接触后产生的,它与认识对象之间的联系是直接的,具有直接性。理性认识是认识主体通过抽象思维对感性认识进行加工制作而获得的,它与认识对象之间的联系是间接的,具有间接性。

(2)反映的方式不同:感性认识通过感觉器官与认识对象接触,形成关于认识对象的生动的、直接的形象,它以具体、形象的方式反映对象,具有形象性。理性认识通过抽象思维从现象中揭示出本质,从偶然性中揭示出必然性,它以抽象的方式反映对象,具有抽象性。

(3)反映对象的深度、层次不同:感性认识反映的是事物的具体特性、表面性和外部联系。理性认识反映的是事物的本质、内在联系和规律。

表6-1 感性认识与理性认识的区别

	感 性 认 识	理 性 认 识
与认识对象的联系	直接性	间接性
反映的方式	形象性	抽象性
反映对象的深度、层次	具体特性、表面性和外部联系	事物的本质、内在联系和规律

离开了思维活动,感性认识就无法上升到理性认识,理性认识也无法指导实践活动。正因为两者有质的不同,所以从感性认识上升到理性认识的过程,是认识过程中的一次飞跃。

佳作赏析

欣赏图 6-19 所示的颜料管的设计,把颜料瓶盖和颜料盒结合所体现的感性和理性表达。

图 6-19　颜料管的设计

思考题

1. 我们应该怎么把自己置于问题中?
2. 感性思维和理性思维体现在生活中哪些方面?
3. "思维的细胞"是什么?你如何理解它对思维的重要性?

第二节　思维输出

一、求理想解

求理想解可采用失败模拟的方法。失败模拟也叫反义问题游戏,是通过打破解决问题的传统思路,讲述相反的故事,来挑战你自己的假设,转变观察的视角,以客户为中心,从而获得更多的想法,得到更好的解决方案。

以下三种情况可以用失败模拟的方法来获得想法。第一,当小组正致力于解决某个难题,但小组成员都没有任何想法的时候;第二,在项目刚开始,还没有目标而需要获得构思的时候;第三,在准备销售计划或者和客户会面前准备方案的时候。

开展"失败模拟"训练需要准备以下材料:大白纸两张,四种颜色的便利贴各两包,黑色小双头记号笔每人一支,12 色或者 24 色彩笔一盒,橡皮泥一桶,乐高积木一桶。

失败模拟的步骤(见图 6-20):①前期准备。在小组讨论前,准备一个需要讨论的或者需要解决的问题。提前将便利贴、记号笔、橡皮泥、积木等材料放置在会议室中,用于设计和描述解决方案。②分配任务。把小组再分成 3~4 人的小团队,并向他们说明要一起解决的问题,其实是问题的反义问题(例如,如果问题是

如何促进销售,那么参与者需要针对如何让客户不买商品进行头脑风暴)。③提出方案。给参与者15~20分钟的时间,针对反义问题提出解决方案并且在小组内展示方案。鼓励参与者尽量多输出想法,先不管想法的对错。④小组汇总。将想法写在便利贴上,然后粘在墙上的白纸上,进行分类、排序。⑤结果展示。将结果画出来,或者用橡皮泥、积木制作出来,进行直观的展示。⑥分享方案。当计时结束后,请每个组分享自己针对反义问题提出的解决方案。⑦总结体会。大家讨论在游戏中的体会与感受。

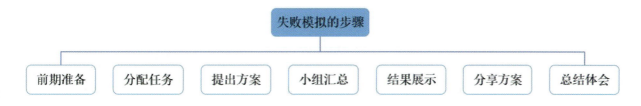

图 6-20　失败模拟的步骤

反义问题游戏使人们在想法枯竭的时候得到放松。在团队一起解决问题却没有思路的时候,这个游戏非常有帮助,容易帮助参与者发现目前解决方案中不合理的地方,或者了解哪些方案是不适合的。

二、颠覆思维

颠覆思维是想别人所未想,尝试全新的创意,如支付宝和共享单车,就是想别人所未想的结果。

颠覆性思维的五步创意法则:一是提出颠覆性假设;二是发现具有颠覆性的市场商机;三是想出一些具有颠覆性的创意;四是将上述创意整合成颠覆性的解决方案;五是以颠覆性的方式演示方案并说服投资者。如图 6-21 所示。

为了提出颠覆性假设,我们刻意提出三个非理性的问题,来转变自己的思维方式,从而突破当前行业、领域或产品类别的思想局限。法国的皮蓬杜中心就打破常规,把内部结构转移到建筑的外部,形成了新的建筑风格。记住三个关键问题:你想颠覆什么?现有产品有哪些陈规旧律?你的颠覆性假设是什么?

发现颠覆性商机,需要仔细观察消费者和消费者的需求,找到契机,把假设变为现实。例如,我们为自驾游做准备,除了汽车本身,我们还需要准备哪些产品(如车载冰箱)来让旅程更加舒适呢?如果要露营,我们需不需要一个可以洗澡的装置呢?除此之外,我们还需要准备哪些产品(比如车载充气泵)以防万一呢?这些都是汽车以外的延伸产品,这就是商机。

将发现的商机转变为三个最有可能成功的颠覆性创意。出奇制胜才能独占鳌头。任天堂从汽车的安全气囊加速度传感器中发现了商机,颠覆性地设计出了带加速器的体感游戏手柄,给游戏玩家带来了全新的体验,如图 6-22 所示。

在形成颠覆性创意的同时,我们要让这个创意变得切实可行,要根据终端客户的反馈完善创意,从而形成可以经受市场考验的产品(即我们经常提到的落地)。福特公司首创的按键式变速器绝对是一个颠覆性的设计,可是福特的工程师出于技术保护的考虑,没有将该设计对外公开,更没有和用户进行沟通。在 Edsel 轿车发布后,人们对这个设计吐槽不止,因为每次按喇叭时都会误按这个变速按钮,可以想象,这真是个悲剧。

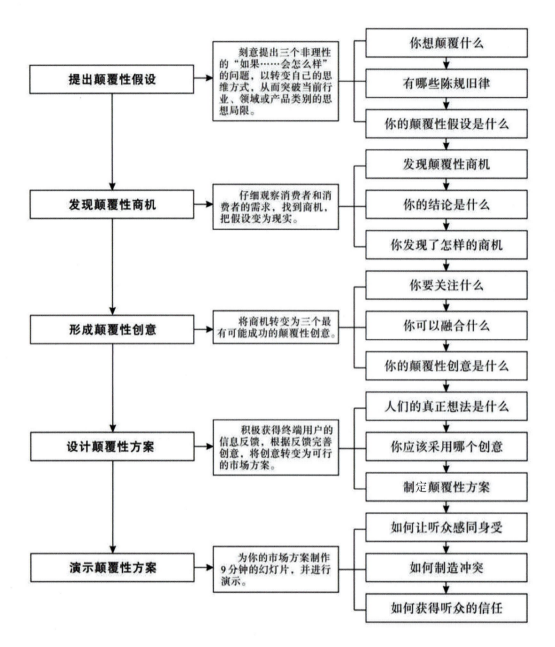

图 6-21　颠覆性思维的五步创意法则

图 6-22　任天堂游戏手柄

演示颠覆性方案需要把握要点、分清主次,在不寻常处下功夫。考虑如何让听众感同身受(包括投资者、经销商、消费者),如何制造冲突,如何获得听众的认可。请记住 9 分钟法则:即前 3 分钟的开场让听众们入戏(包括描述现状、观察结果和讲个故事),制造冲突的 3 分钟(告诉听众他们不知道的事情——方案的结论;演示中的转折点——发现商机;举例说明——进行类比),获得信任的最后 3 分钟(介绍方案;鼓励改变——介绍方案的好处;展望未来——介绍方案的理念)。

三、特征重组

特征重组主要有五种表现:形态重组、结构重组、功能重组、材料重组、空间重组。

形态重组为形态设计的一种形式,是指将两个或两个以上的个体部分组合成新的形态。如图 6-23 所示的座椅设计,多个个体的不同组合形式形成了多样的使用方式。

结构重组是从两种或两种以上的事物或产品中抽取合适的结构要素并重新组织,构成新的事物或新的产品的创造技法。各结构要素之间的有序组合,是确保产品整体功能或性能实现的必要条件。产品结构设计不是越复杂越好,相反,在满足产品功能的前提下,结构越简单越好,越简单的结构在模具制作上就越容易,越简单的结构在生产装配上就越轻松,出现的问题也就越少。进行产品结构设计时不允许有多余的结构,多余的结构意味着浪费设计时间、增加模具加工难度、浪费材料。图 6-24 所示的头盔设计,在保证其功能的基础上,采用参数化的形式来减少产品设计中多余的结构。

图 6-23　座椅设计　　　　　　　　　图 6-24　头盔

功能重组是将多个功能单一的产品相结合,设计成一个能够实现多种功能的新产品。目前市场上有多种多样的多功能产品,如图 6-25 所示,呼吸面罩和头盔二合一的设计将产品功能点和用户需求点结合;如图 6-26 所示,常用工具和锯的结合,形成了多功能工具。只有产品的功能与用户需求相符合,产品的结合才是恰当的,才能达到我们想要的结果。

材料重组是将两种或者两种以上的不同材料通过设计结合成一个产品。如果说设计师赋予设计作品以灵魂,材料则赋予设计作品以生命。材料的选择是工业设计中非常重要的一环,对材料的认识和掌握是实现产品设计的前提和保证。一个成功的产品,在设计过程中必须考虑材料的适用性,设计师应依据产品的功能和外观需求选择适当的材料,了解它们的结构与形式,确定其组合方式等。这就要求产品设计师对材料特性、典型用途及成型工艺有一定的了解。

图 6-25　呼吸面罩和头盔二合一设计

图 6-26　多功能工具

空间重组是在指定的面积内,通过设计的智慧创造出更多的空间可能性。这样的设计概念,不仅能解决城市日益严峻的空间问题,还能便捷人们的生活。图 6-27 所示的插座设计,将原有的直板插座变成像魔方一样的多面插座,既节约了空间,又可以将插座隐藏于桌面下。如图 6-28 所示,解构主义停车位这个概念最早出现在工业极其发达的德国沃尔夫斯堡,与传统车库不同的是,设计师选择在地下构建一个新的停车场,并通过旋转折叠的方式创造了大量的地下停车位。借助于一条环绕在中梁旋转的机械臂,汽车可以实现自由升降。如果未来的城市都运用了这样的停车位,将大大减少地面上的停车面积,这何尝不是一件好事?科技的发展实现了空间重组的应用,空间重组也将进一步渗透到我们的家庭生活中,为我们有限的家庭空间提供无限的可能性。

图 6-27　插座设计

图 6-28　解构主义停车位

四、化整为零

整体是指一个由有内在关系的部分所组成的体系对象。各个组成部分一定有某种内在关系,或功能互补,或利益共同,或协调行动,等等。简单地说,就是一个有组织的事物。一般情况下,"整体"有一定的组成原则、组织规则、组织机构、运转规则和运行秩序等。而细节是一种能影响全局的、细微的、易被忽略的物件或行为。

产品整体与细节的完美结合,在很大程度上决定了产品的市场和产品的价值。如何做出一个优秀的产品?必须抓住以下几点。

第一,产品需要足够的简单,去掉所有不必要的功能、细节,要做到这点必须忍痛割肉。第二,要深刻地

理解用户的需求。只有设计师深刻地理解了用户的需求，才能把握好功能，才能做好整体与细节。产品凭借整体造型吸引用户，所有的细节、功能都有存在的意义，都是为了满足用户的需求。第三，要理解用户的使用习惯。有时候设计师仅仅凭借对产品的认知，可能无法理解用户对产品的认知，所以设计师必须理解用户的使用习惯。第四，了解什么是用户体验。所有的细节都是为了提高用户体验，而不是为了让产品变得花哨。第五，精简用户的操作界面。减少一切可以减少的用户操作，将产品交互集中到一个区域，操作界面多或者分散都会影响用户体验。

B&O是丹麦最有影响、最有价值的品牌之一，B&O品牌将整体与细节完美结合，它的成功为设计界提供了无穷的启发。B&O产品已成为"丹麦质量的标志"，这个世界顶尖音响品牌，凭借精湛的传统工艺以及对高科技研发的执着，极力做好整体与细节的把控，打造了一件又一件经典的产品，反映了他们强调极简美学的设计理念。如图6-29所示。

B&O的A6一体式音乐系统设计的主要特点在于它的交互性，人们只需要轻轻触碰它，或是利用指尖滑动，便可和A6融为一体，这就是整体与细节的完美结合，如图6-30所示。B&O的Earset 3I犹如一件艺术品，如图6-31所示。

图6-29　B&O设计作品

图6-30　B&O的A6一体式
音乐系统设计

图6-31　B&O的Earset 3I

五、推陈出新

推陈出新即传统手工艺再设计，要做到"取其精华，去其糟粕"。传统手工艺的发展需要注入现代设计理念，而"再设计"作为顺应时代潮流的一种"可持续发展"设计理念，为传统手工艺的变革与转型提供了理论依据。"再设计"倡导的是以环保为核心的设计，要求产品本身以一种环保节能的形态出现在市场上。传统手工艺的"再设计"可以从创新性方面进行考虑。

创新设计可以从以下四个方面进行：

一是材料创新。传统的手工艺材料都是取材于大自然的，原材料的缺失导致越来越多的手工艺失传。所以材料的创新，一方面可以由泥土、石材、布料等转变为塑料、玻璃、金属、合成塑胶等新型材料；另一方面，可以将传统材料与新型材料相结合。这不仅解决了生态破坏问题，还丰富了文化创意产品的形式，提升了产品的文化性，保留了中国传统文化特色。新型材料如图6-32所示。

图 6-32　新型材料

二是传统元素创新。通过对传统元素的色彩、造型、表现形式等的提取与转化,运用借用局部、部分代替、打散重构等设计手法,融合东西方文化和现代社会背景,可创造出符合现代审美观念的新造型,如图 6-33 所示。

图 6-33　新造型

三是功能创新。根据消费者的物质和精神需求,对传统手工艺的功能进行创新设计,将单纯用于装饰摆设的工艺品转化为多功能产品。

四是工艺技术创新。传统的手工艺品依赖手工制作,虽然具有原创性及唯一性,但是会带来生产效率低、产品再回收利用难等问题。将传统手工艺通过新型工艺技术重新设计,除解决上述问题之外,还可使传统手工艺由静态变为动态,增加了趣味性和灵活性。

图 6-34 所示为设计鬼才菲利浦·斯塔克设计的椅子。菲利浦改变了原有明式圈椅的材质,使用了聚碳酸酯材料,圆润的椅圈一改之前稳重敦厚的模样,再加上四条椅腿俏皮地微微后翘,明式圈椅因为"鬼才"的一番改造,顿时变得年轻起来。

图 6-35 所示是一把经过重新设计的圈椅。它脱胎于传统圈椅的制式,姿态谦逊平和,具有禅思落定的沉稳气韵,椅圈扶手开阔圆满,放低的座面边缘线条细微变化,响应承载之力,靠背相应放低给予腰部支撑,八角座面特选青灰色羊毛面料,气韵流转其间。

如图 6-36 所示,这是日本工业设计大师喜多俊之设计的"HANA"系列餐盘。喜多俊之以 17 世纪时期的盘子为灵感,提取三叶草造型元素,设计出以花朵形状为主的器皿。当大小各异的餐盘堆

图 6-34　菲利浦·斯塔克设计的椅子

叠起来时,其独特的形状呈现出流动的美感。这就是传统造型元素的创新设计。

另外一种创新是功能创新。"上下"品牌是蒋琼耳与爱马仕集团携手创立的,该品牌通过创新,将中国传统文化和美学思想融入作品中。如图6-37所示,产品中最具代表性的"桥"系列竹丝扣瓷茶具,以细腻的竹编承载了中国传统手工艺,赋予茶具保温隔热的功能。

图 6-35　新式圈椅

图 6-36　"HANA"系列餐盘

图 6-37　"桥"系列茶具

佳作赏析

欣赏图6-38的"U"易夹和图6-39的卷尺水平仪的设计,体会其创意思维的表现。

图 6-38　"U"易夹

图 6-39　卷尺水平仪

思考题

1. 如何使用失败模拟?
2. 特征重组的方法有哪些?
3. 为什么说细节决定成败?

Chuangyi Siwei

第七章
创意思维之悟

> 教学目标

本章节作为全书的收尾部分，主要是针对创意思维做一些总结性论述，解读创意思维之悟的含义和作用，是对前面的创意思维之门、启、源、力、变等内容集中孵化后的综合性表述，在整个创意思维中发挥着至关重要的作用，可帮助学生更全面地掌握创意思维。因此，只有能够熟练运用前面章节的内容，才能更好地走进创意思维之悟。

> 教学重难点

本章节重点是使学生能根据前面所学内容正确领悟创意思维之悟的意义与作用，通过介绍具体产品的相关要素，引导学生发现"悟"在设计中的指导性作用，并能在设计实践中运用创意思维之悟。

第一节
解读创意思维之悟

一、"悟"之义

悟指的是理解，明白，觉醒，如醒悟、领悟、参悟、感悟、觉悟等。"吾"义为"正中的"，引申为"一箭正中靶心的"。"心"与"吾"联合起来表示"一种'一箭正中靶心'的心理状态"。"悟"字如图7-1所示。

总之，悟是一种主动的、发自内心的，从模糊到清晰、从困惑到明了的认识事物的过程。

二、"悟"在创意思维中

本章节中的创意思维之悟的"悟"主要作为动词来理解，是指一种综合型思维能力（发现、分析、解决问题的能力），是学习了前面的创意思维之门、启、源、力、变后的感悟和收获，即对自己在生活中发现、分析、解决问题的方式有所感悟和反思，体现为在赏析他人优秀作品时能否一次性找出设计创意点，包括别人在发现、分析、解决问题时的创意思维方式。创意思维之悟是对问题、现象或产品进行"庖丁解牛"式的系统分析的能

图 7-1 "悟"字

力。发现、分析、解决问题的过程应是由浅入深、由简到繁、由模糊到清晰的渐进式过程，当然，这其中难免有自我否定和反思的阶段，最终获得解决问题的答案，到达创意思维中的"大彻大悟"。

> 佳作赏析

极简垃圾桶的设计打破常规造型，利用率高，且能满足正常使用功能，如图7-2所示。

创意思维

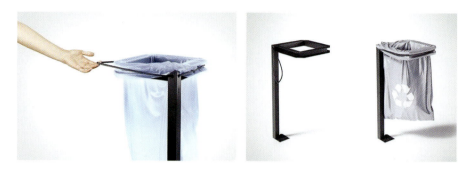

图 7-2 垃圾桶

 思考题

1. 谈谈你眼中的"传统设计"。
2. 不同国家对于筷子的设计需求的概念分析。
3. 如何理解逆向思维与突破性思维的区别?

第二节
解析创意思维之悟

一、悟什么

"悟"作为创意思维中的一种综合型思维能力,是我们学习创意思维最终要达到的目的,具备了这种能力才能继续讨论"什么"——客体,即被悟的对象(问题或现象)。"悟"是认识主体所发出的动作(这里的动作并不是真实的动作,而是大脑接收到问题或信息后的反馈或转化),而客体同时也在向认识主体传输信息,所以,"悟"是一个双向的过程。但客体并不具备主动发出信息的能力,此时就要充分发挥认识主体的分析能力,即就不同问题或现象,调动书中前几章节介绍的相关创意思维的方法去发现、分析问题,准确提取关键信息并对关键信息进行创意转化和孵化。简言之,"悟"就是对具象信息抽象化的过程。

二、悟在创意概念中

"创意"是保持我们大脑活力的源泉。每一个创意的形成都是一个漫长的求索过程,从草图到产品落地,有前进也有原地打转。"概念"作为抽象的存在,从某种意义上说是人们在认识世界的过程中根据实际需要提炼出的观点,因此,概念一般具有普适性。"悟"就是一个产品概念从无到有、从抽象到具体的过程,也是设计师自我成长的必经之路。当"悟"具体到概念生成中,可以理解为设计师的理论知识积累到一定程度后在某一临界点的瞬间突破,从而达到质变,也就是我们常说的"灵感"或是"灵光乍现"。当设计师的大脑中形成一个概念后,设计师就会以草图的形式将其记录下来;在推敲产品设计的时候,也会用草图的形式进行勾勒。无

论是设计师还是跨行业之间进行交流设计,草图都是非常直观有效的表现手段,如图 7-3 所示。

在日常生活中,产品的概念创新其实是指为了迎合消费者的某一个需求而提出的一个概念,需要通过各种调研来印证此概念未来可以满足消费者需求,引起共鸣,引领市场,产生商业价值和社会价值。图 7-4 所示为冰箱除味器渲染图,该产品主要通过电能转换器做功来清除冰箱内部的异味和有害菌,是一种采用可拆卸电池和电源充电的冰箱护理品。

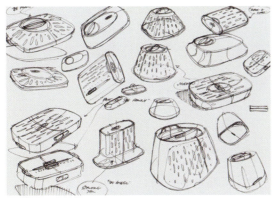

图 7-3　冰箱除味器草图　　　　　　　　图 7-4　冰箱除味器渲染图

用概念指导产品研发,可让伟大的想法付诸实现。如图 7-5、图 7-6 所示,Arc 耳机在概念设计阶段从草图环节开始对产品进行分析和改进,并指导产品最后效果的产出。产品上市后,设计师会根据客户对产品口味、功能、包装等的反馈来改进产品,以更好地满足消费者的需求,从而打造一个成功的品牌。苹果对手机的颠覆,华为对细节的注重,vivo 和 OPPO 对拍照和音乐功能的打造,一加对速度的追求,其成功都是先有概念,再付诸产品研发,以满足消费者潜在的需求,引起其深度共鸣,刺激其消费的欲望。

图 7-5　Arc 耳机草图　　　　　　　　　图 7-6　Arc 耳机渲染图

不止艺术,各行各业都在要求新颖。产品创意是指企业本身希望向市场提供的一个可能产品的构想,这种构想既迎合了市场的需求,也体现了企业或研发者自身的创造能力。因此,"悟"在创意概念中,对产品的创意、企业的实力以及市场乃至行业的发展都起着重要的作用。

三、悟在功能创意中

功能通常用作书面表达,生活中人们大多理解为"有什么用"(即用途)。一个物品只有同时具备了使用

价值和价值才能称为"产品或商品"。虽然空气对于维持人的正常生命体征是不可或缺的,但它只具备使用价值而不具备价值,所以空气不能被视为产品或者商品。

　　功能在产品上较为合理的解读为"实用功能","悟"在功能创意上就体现为对产品实用功能的创新和优化。产品功能的创意和创新是随着时代的变迁和消费者不断进化的使用需求而改变和优化的,但无论怎么变化,产品的本质功能不会发生改变,只是会由特定需求衍生出相关功能。如图7-7所示的杯子之一,设计师将杯身下面部分掏空,为了让掏空的位置显得不空洞,将其设计成张口的动作,在满足杯子供人饮用的基本功能外,还添加了储物功能,更好地体现了饮品和点心的关系,使平淡无奇的杯子增加了趣味性,拉近了与使用者之间的距离,同时与市面上的普通杯子产生差异。

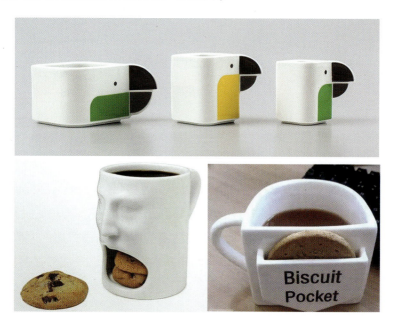

图7-7　创意杯子设计

　　要让产品的功能创意转化为创新设计,就要在不改变产品本质功能的前提下,根据使用者不断变化的需求,为其打造更良好的使用体验。不然,该功能创意的结果就会变质,成为无用设计、过度设计,就像哲学上描述的那样——"一个东西如果没有使用价值,那么花费再多的劳动也不会产生价值"。

　　简洁的设计通常是好的设计。图7-8所示的这款马桶刷可谓是颠覆了人们对马桶刷造型的固有认知,它采用了张合翻转的工作方式,如同"开花"一样;没有多余的装饰,刷头内侧全是刷毛,可以压在平坦的表面和柱状表面翻转使用;杯状厕所刷还可以当厕所吸盘用。这个马桶刷的设计灵感来自花朵绽放的过程,给人以眼前一亮的惊喜感。

　　关于产品功能的创意思考和创新表达应与时代携手并进、永不止步,功能上的革新和优化可能为设计行业带来更多发展的可能性。

四、悟在结构创意中

　　结构之于产品造型的关系,就像是人的骨架与体形的关系,而造型的样式应以实现产品的基本功能为前提,二者是相辅相成的逻辑关系。由此看来,处理好造型、功能、结构三者的关系显得尤为重要。这时就要充分发挥"悟"的作用,根据创意思维之悟来合理安排造型、功能、结构之间的关系(正如"创意思维之门"

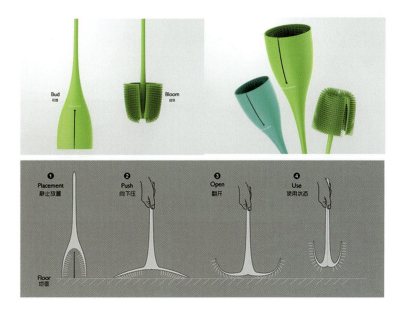

图 7-8　马桶刷设计

中提到的"舍"与"得"的关系),只有这样,产品结构才会主次分明,让人在短时间内抓住设计要点。

下面两款产品就是根据创意思维之悟对产品结构进行设计并提高设计魅力的充分体现。

图 7-9 所示的这款名为"5+5"的变形台灯的造型和结构显然与日常生活中的台灯大相径庭,它的设计灵感主要来源于 20 世纪 70 年代的一种玩具,透过下面这几张图片我们不难发现,台灯的各个部件都可以进行 360 度的旋转,部件之间通过铰链链接,可任意拼出各种三维的空间形态。结构的改变并不会影响其照明功能的实现,反倒增加了可玩性以及互动体验感,它甚至可以用于家居装饰。与传统台灯相比,其结构特征显而易见。

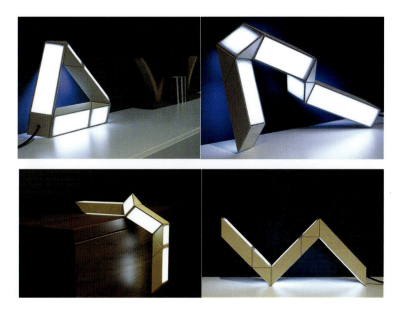

图 7-9　"5+5"变形台灯

茶几是家庭必备的大件物品,传统茶几大多方方正正,较为笨拙,人们对其的固有印象就是一个桌面外加四条桌腿,视觉冲击力不强。气球颜色多样,随风飘动,想必每个人小时候都玩过,甚至还幻想过让氢气

球带着自己飞入空中。可谁又曾想过,气球也可以托举桌子呢?图 7-10 所示的这款用气球顶起来的桌子,改变了以往的桌腿支撑结构,巧妙地运用点线面体实现支撑结构,看似杂乱无章的钢绳、金属与树脂复合气球,连同钢化玻璃台面一起,实现了桌子的悬浮梦。

图 7-10　气球咖啡桌设计

产品的概念、功能、结构构成了产品的核心部分,只有确定了这些内容,才能深入探讨后续的设计部分。因此,前期搞清楚"悟什么"很重要,只有前端的方向性问题得到把控,后面的细节设计才能有条不紊地进行。

图 7-11　360°插口

▶ | 佳作赏析 |

"360°插口"的面板上看起来并无插口,其实面板上的两圈凹陷就是插口,可实现 360°使用,安全高效,如图 7-11 所示。

▶ | 思考题 |

1. 分析不同造型的醒酒器。(不少于十个)
2. 传统擀面杖为什么中间粗两边细?
3. 回形针的结构原理是什么?

第三节
解用创意思维之悟

一、如何悟

"悟什么"仅仅停留在理论思维层面,并不涉及实践转化,而"如何悟"已经进入到"用"的层面。用创意思维之悟解决实际问题,即发挥创意思维的特性,综合运用创意思维理论和技法来解决设计中遇到的问题。这不仅仅是创意思维到创意实践的单一阶段,而是对前期的思维过程进行筛选、梳理、整合后输出。换句话说,就是将抽象思维转化为具体可观的形象。这是一个极其复杂的转换过程,需要极强的思维转换能力和逻辑梳理能力,这也是对创意思维综合运用能力的考验。因此,"如何悟"的过程以及悟出的结果是检验认

识主体是否能真正运用创意思维的标准。

经过产品创意阶段,就要对产品进行实物的产出,产出的过程中需要对产品形态、色彩搭配、材质工艺等进行较为全面的了解,才能实现产品落地。

二、创意之形

何为形态?产品形态是指通过设计、制造来满足顾客需求,最终呈现在顾客面前的产品状况,包括产品传达的意识形态、视觉形态和应用形态。

(一)形态之几何美

提到几何,人们一般最先想到的是一道道磨人的数学题和一堆刻板的定理。然而,把几何形态应用到产品设计中,往往会创造出让人惊喜的产品。谁说几何是单调乏味的?Note Design Studio 的设计师就喜欢关注周围的事物,并运用几何元素,突出它们与众不同的地方。例如图 7-12 所示的几何形烛台,从某个角度看,烛台就像一个平面图形,继续移动它,你会突然感觉到平面的直线悬浮在半空中,投影也在改变,变得更有趣。几何形书立颜色丰富,美观又实用,不论把它放在桌上还是书架上,都是不错的点缀,如图 7-13 所示。几何形壁灯既给人安静的感觉,也不失优雅,如图 7-14 所示。

图 7-12　几何形烛台

图 7-13　几何形书立　　　　　　　　　图 7-14　几何形壁灯

(二)形态之切面

切面设计也是产品形态设计方法之一。钻石的魅力在于其夺目璀璨的光彩。一块暗淡无光的钻石毛

胚,经过复杂的切割、打磨工序后,就会变成璀璨夺目的钻石。许多人不禁会问:钻石到底有多少个切面才会折射出这等摄人心魄的光芒呢?一般来说,标准的圆形钻石共有 58 个切面,这一数目恰好能将钻石的光芒展现得淋漓尽致。因此,很多设计师在进行产品造型设计时,都会借鉴钻石那多姿的切割面,如图 7-15 至图 7-17 所示。

云梦枕 PILO 是一款基于人体工学、多面体构造、填充记忆海绵的音频助眠枕,如图 7-18 所示。云梦枕内置隐形发声单元,无须电源即可发声。其中音频由工作室调校,可以确保音频在穿过多层材质后,依然保持高保真音质。云梦枕采用 3D 成型的切面技术,在枕头表面一共有 52 个独立的 3D 切面,以低多边形构筑起多面体形态,并在人体颈椎部位设计了凹槽,能够自适应亚洲人的头颈部曲线。这样,不论是平躺还是侧卧时,它都可以有效地保护颈椎,避免长时间同一个姿势的睡眠所造成的颈椎落枕。用简单的一句话概括就是——怎么睡,都有恰到好处的承托与支撑。

图 7-15　行李箱

图 7-16　座椅

图 7-17　灯泡

图 7-18　云梦枕 PILO

云梦枕运用切面形态,人机工程学与设计的完美结合不仅创造了独特的造型,还提高了使用的舒适度。"因为枕头其实一直是没有形状的,之前市面上也有一些人体工程学的枕头,但其实并没有想象的那样舒服,动静科技利用了人体工程学的一些数据去建模去分析。"例如,人在翻身的时候,肩膀的高度会在某个特定的空间当中进行变化,这个空间就是枕头,当头部枕上去之后,它压缩之后的最低点应该是曲面。"如果是这样一种空间的话,可以达到怎么翻身都很舒服的效果,所以云梦枕是把这些人体在睡眠时可能发生的翻滚动作等数据以建模的方式运用产品的工业设计上来。"

(三)形态之仿生形态

仿生设计学以自然界中的万事万物为原型,深度剖析其"形""色""音""功能""结构"等,运用专业的设

计手段,有选择地在设计过程中应用这些特征原理,同时结合仿生学的研究成果,为设计提供新的思想、新的原理、新的方法和新的途径。

仿生设计学是在仿生学和设计学的基础上发展起来的一门新兴边缘学科。设计师通过寻找相关线索,研究和模拟自然界生物各种各样的特殊本领,包括生物本身的结构、原理、行为、功能、体内的物理和化学过程等。仿生设计给予设计师新的思考模式,包括结构仿生、功能仿生、形态仿生、肌理仿生等。

形态仿生(见图7-19)是在对动物、植物、微生物、人类等所具有的典型外部形态的认知基础上,寻求产品形态的突破与创新,强调对生物外部形态美感特征的抽取整理,强调对生物外部形态美感特征与人类审美需求的表现。可以从以下两个方面入手:

联想与想象:逼真的生物形态的展现缺乏趣味性。通过联想与想象,利用抽象形态,即用简单的形体反映事物独特的本质特征,可有效增加产品功能、形态、结构设计的创新,如图7-20所示。

抽象与概括:仿生设计产品的形式具有简化性,而在传达本质特征方面具有高度的概括性,并且通过形态的抽象变化,用点、线、面的运动组合来表现生物特征,体现产品的美感,如图7-21所示的蝴蝶椅。

图7-19　蜘蛛玩具　　　　　图7-20　手动榨汁机　　　　　图7-21　蝴蝶椅

(四)形态之肌理

形态设计方法中,还包括肌理设计。肌理设计能提高产品的质感,形成视觉、触觉上的差异,是现代产品设计中进行材质处理的有效手段之一。点、线、面是几何学里的概念。点是几何图形基本的组成部分,线被看作一维对象,面被看作二维对象。点动成线,线动成面。在工业设计中,点不是传统意义上的固定概念,工业设计中所有的元素都可以视为点,只是其形态各有不同。线在视觉导视中具有一定的指向性,工业设计可以借助线的重构来分割、编排、布局。与点、线相比,面具有更强烈的视觉表现力与冲击力。

在视觉艺术中,肌理是由不同的材质和不同的处理手法形成的,可以说是集质地、形式于一体的不可分割的概念。而对于设计的形态因素来说,当肌理与质感相联系时,它一方面作为材料的表现形式被人们所感受,另一方面体现为通过先进的工艺手法来创造新的肌理形态。不同的材质、不同的工艺手法可以产生各种不同的肌理效果,并能创造丰富的外在造型形式。

肌理是表达人对设计物表面纹理特征的感受。面的肌理是大小不同、方向不同、形状不同、密度不同、明度不同的点、线规则或不规则地排列与组合所产生的视觉效果。形态与肌理有密不可分的关系,肌理起着加强形态表现力的作用:粗犷的肌理具有原始、粗犷、厚重、坦率的感觉;细腻的肌理具有高贵、精巧、纯净、淡雅的感觉;处于中间状态的肌理具有稳重、朴实、温柔、亲切的感觉。天然的肌理显得质朴、自然,富于人情味;人工的肌理形形色色,人们可以随心所欲地创造,以确切地表现各种效果。

在产品设计中,人首先观察其外形是否美观,然后才看其使用功能。产品设计中的材料肌理的表现极

为重要。肌理设计可对产品的表面细节进行处理,丰富产品的形态造型,加强形态的立体感与质感。肌理的运用给设计提供了丰富的语言,它不仅拓展了设计的发挥空间,而且极大地激发了设计师的创造力。肌理在色泽、纹理、形态以及软硬、糙滑、温凉等方面表现出产品的形态美。同时,值得一提的是,在部分产品中应用肌理设计,还可以提升抗摔、减震等性能。产品肌理元素如图 7-22 所示。

图 7-22　产品肌理元素

1. 肌理设计之点构成

产品中的点通常是有序的,点的形状、面积、位置和方向等皆以规律化的形式排列构成,或呈相同的重复,或呈有序的渐变等。点往往通过疏与密的排列而形成空间中图形的表现需要,同时,丰富而有序的点构成,也会产生层次细腻的空间感。点在产品中通常以孔的形式出现,譬如散热孔、声孔、装饰孔等。如图 7-23 所示,通过点的排列可增加灯的光影效果及质感。

图 7-23　点构成肌理

2. 肌理设计之线构成

在几何学中,线只具有位置和长度,而在形态学中,线还具有宽度、形状、色彩、肌理等造型元素。产品中线的运用,不仅具有装饰效果,还使其造型本身更加连贯有序。直线简洁明了,曲线则富有韵律感,就像一串优美的音符。比如,分别用不同的肌理来处理一个产品的表面和侧面,就可以增强造型的立体感和层次感,如图 7-24 所示。肌理的这一作用,是由肌理的形状和配置关系决定的。如图 7-25 所示,在软胶上进

行肌理设计,可增加产品的耐摔性。

很多产品表面的肌理以各种各样形式的"面"呈现,直面(一切由直线所形成的面)具有稳重、刚毅的男性化特征,而曲面(一切由曲线所形成的面)具有动态、柔和的女性化特征。

图 7-24　木灯系列

图 7-25　笔

三、创意之色

色彩在人们的社会生活、生产劳动以及衣、食、住、行中的重要作用是显而易见的。现代科学研究资料表明,一个正常人从外界接受的信息,百分之九十以上是由视觉器官输入大脑的。来自外界的一切视觉形象,如物体的形状、空间、位置的界限和区别都是通过不同的色彩及色彩的明暗关系得到反映的。视觉的第一印象往往是对色彩的感觉。对色彩的兴趣引发了人们的色彩审美意识,成为人们能够用色彩装饰美化生活的前提因素。正如马克思所说:"色彩的感觉是一般美感中最大众化的形式。"

色彩是一种设计语言,在产品设计中具有举足轻重的地位。合理地运用配色规律,可以美化产品,满足人们的审美需求,提高产品的外观质量,增强产品的市场竞争力。要使产品色彩设计体现个性化就必须考虑以下因素:产品的特性与功能、产品使用环境、时代审美要求、材料与工艺相结合、色彩的情感作用等。色彩是产品造型要素中的重要因素,最先引起消费者的注意,具有先声夺人的效果。如果产品设计离开了色彩,那么,再优秀的设计也会枯燥无味,失去艺术性,失去吸引力,而且不能有效地刺激人们的购买欲望,无法很好地提升生产效益。在市场竞争环境下,色彩设计是提高产品档次和竞争力的非常重要的环节。色彩是一种十分重要的艺术语言。

色彩作为视觉传达中的一个重要元素,对产品给消费者的第一印象有着非常重要的影响,色彩在很大程度上会影响消费者的购买心理。一般来说,在产品外观设计中的色彩方面应考虑以下两点:①产品与使用者的色彩协调;②产品与使用环境的色彩协调。

在设计中有五种常见配色方案:对比色搭配、局部色彩点缀搭配、同色系色彩搭配、渐变色搭配、经典黑白灰色彩搭配。

(1)对比色搭配。对比色搭配也就是撞色,是一种非常时尚的配色方式,指两个相隔较远的颜色相配,如黄色与紫色,红色与绿色等色彩搭配。让两个或多个对比色进行组合,通过鲜明的色彩对比来展示产品的个性、魅力,非常容易体现产品的时尚感,给人以强烈的视觉冲击。如图 7-26、图 7-27 所示。

图 7-26　蓝牙扬声器　　　　　　　　图 7-27　咖啡厅

（2）局部色彩点缀搭配。"万绿丛中一点红"是最吸引视觉的色彩传达方式,在产品的局部用鲜艳的色彩进行点缀,可达到画龙点睛的效果。例如,在白色产品的局部点缀一点橙色,可以打破平淡,让产品变得更加亮眼。局部色彩点缀搭配是一种很常见的配色方案,在简洁的产品造型和配色基础上,利用亮色作为局部点缀,使得产品瞬间鲜活起来。如图 7-28、图 7-29 所示。

图 7-28　超声波清洗机　　　　　　　图 7-29　加湿器

（3）同色系色彩搭配。同色系色彩搭配可以让产品的整体色调具有统一感,同时能让产品增加更多色彩的细节变化,具有层次感。产品色彩既丰富又和谐,可以让产品显得更加精致。运用这种色彩搭配方式需要注意把握同色系中的色彩变化程度,把握好产品中的色彩比例,这就要求设计师对色彩有很强的把控力。如图 7-30、图 7-31 所示。

图 7-30　电子闹钟　　　　　　　　图 7-31　胶囊保温瓶

（4）渐变色搭配。色彩的渐变是指色彩按照一定的规律在色相、明度和纯度上逐渐地发生变化，是一种自然的过渡。采用渐变色搭配时，色彩间没有太大的冲突，容易实现色彩的调和，同时可营造出空间感，创造出更加生动的色彩效果。

渐变色是指某个物体的颜色从明到暗，或由深转浅地晕染开来，或是从一个色彩过渡到另一个色彩，充满变幻无穷的浪漫气息。色彩可以带给我们不同的感受和情绪，而渐变色可以带给我们更多的想象空间。渐变色使得作品的色彩生动而不单调，可以提升作品整体设计感，却又不会增加视觉负担。合理地使用渐变色可以吸引用户的视觉焦点、渲染氛围、提升美感、传递情绪等。如图 7-32、图 7-33 所示。

图 7-32　瓶　　　　　　　　　　　　　　图 7-33　渐变椅

（5）经典黑白灰色彩搭配。我们发现，多数消费类电子产品的色彩是在黑白灰基础上进行重点强调，形成画面的趣味中心或注目焦点，产生色彩高潮，突出产品重点。

黑白灰作为设计界的经典配色方案，一直被广泛采用，特别在家电、家居产品和一些数码电子产品中使用非常频繁，比如小米家居产品以白色为主，形成系列化的品牌调性，苹果产品以黑白灰为主，具有统一的视觉语言。简洁的色彩搭配更容易体现产品的高级感，如图 7-34、图 7-35 所示。

图 7-34　便携式扬声器　　　　　　　　　图 7-35　手表

这些颜色（或缺乏颜色）的简单性质和深刻对比为探索其他技术以充分利用设计提供了大量的机会。

四、创意之质

如果说设计师赋予设计作品以灵魂,材料则赋予设计作品以生命。材料的选择是工业设计中非常重要的一环,对材料的认识和掌握是实现产品设计的前提和保证。

一个成功的产品,在设计过程中必须考虑材料的适用性,需要依据产品的功能和外观需求来选择适当的材料,了解它们的结构与形式,确立其组合方式等。这就要求产品设计师对材料特性、典型用途及成型工艺有一定的了解。

产品材质可以看成材料和质感的结合。在渲染程式中,它是表面各可视属性的结合,这些可视属性是指表面的色彩、纹理、光滑度、透明度、反射率、折射率、发光度等。

(一)材质之木

木材质是最常见、最常用的产品材质之一,大多应用于家具设计。随着科学技术的进步和人类审美意识的增强,木材不再局限于家具设计中。现在出现了越来越多的木材质与其他材质相结合的产品,其原因在于木材的天然纹理和色泽具有很高的美学价值,能给人一种自然温馨的感觉。产品设计师偏爱木质材料,我们几乎可以在各行各业看到它的应用身影。产品设计中材料的选择需要设计师对各个影响因素进行综合性分析,使材料能够"物尽其用",使产品设计达到更加令人满意的效果。

木材的简单分类:目前在设计中运用的木材主要分为人造板材与天然木材。常用的人造板材有大芯板、胶合板、饰面板、纤维板、刨花板、保丽板、桦丽板、防火板(塑料贴面板)、纸制饰面板等。由于天然木材在生长过程中不可避免地存在各种缺陷,同时木材加工会产生大量的边角废料,为了提高木材利用率,提高产品质量,利用木材及其他植物的碎料和纤维制作的人造板材已得到广泛的应用。

木材的应用:在设计中除直接使用原木外,木材都加工成板方材或其他制品使用。为避免木材在使用过程中发生变形和开裂,通常板方材须经自然干燥或人工干燥。自然干燥是将木材堆垛进行气干;人工干燥主要用干燥窑法,亦可用简易的烘烤方法。木材干燥的作用在于减轻重量,节约调运的劳力和费用;防蛀防腐,延长使用年限;防止变形翘曲,增大弹性,有利于提高木制品质量。在保证干燥质量的前提下提高干燥速度是干燥的基本原则。干燥的质量要求:已干木材的含水率及干燥均匀度能满足加工工艺的要求;保持木材的完整性,不发生为工艺规范所不容许的缺陷,不改变木制品应有的性质。木材烘干室如图 7-36 所示。

图 7-36 木材烘干室

木材表面装饰是指对木材及其制品按最终使用要求和视觉要求进行的表面加工处理过程。木制品大都在制成最终产品后进行,人造板则在使用之前或在制成产品后进行。中国古代早已使用生漆、桐油涂饰木制品。明代家具除涂饰外,还有了雕刻、镶嵌等装饰技术。20 世纪 40 年代后,酚醛树脂涂料开始在一些

国家被采用,之后合成树脂涂料逐渐占主要地位。20世纪60年代陆续出现的新颖贴面装饰材料,又为木材表面装饰工艺的进一步发展提供了条件。

虽然当今世界已发展生产了多种新型建筑结构材料和装饰材料,但木材具有其独特的优良特性,木质饰面给人一种特殊的优美观感,这是其他装饰材料无法与之相比的。所以,木材在结构工程、装饰工程以及家具产品行业中仍然有着不可替代的作用。

位于以色列特拉维夫的设计工作室"Tesler ＋Mendelovitch"推出了"可穿戴木头"系列,他们的设计完全颠覆了人们对木头的传统印象。用木头做出的时尚优雅的手拿包如图7-37所示。

"漂浮的木头"这款桌子投射出一个风格化的地图设计,杉木打造的地图好像漂浮在透明的树脂海洋上,这种液体物质打造了一种迷人的光影效果。桌面置于管状底座之上,底座由黑铁制作而成,焊接痕迹清晰可见。这种结构体现了最原始的设计风格,如图7-38所示。

 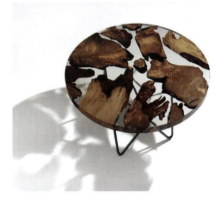

图7-37　木质手拿包　　　　　　　　　　图7-38　漂浮的木头

如图7-39所示,设计师赋予这款自行车浓郁的极简主义风格。这款木质自行车没有任何人工雕琢的痕迹,完全保留了木质的原始美感,车体简单优雅,与其说是交通工具,还不如说是一款精美的艺术品。整个车身的零件不超过20个,采用硬壳式中空轻量级框架打造,配合50层的真空夹层以及生物树脂复合材料。采用白蜡木作为主体车架,更是将硬度与亮度提升到前所未有的高度。为了保证木质纹理的完整,设计师将自行车的车架设计为一个整体,更增加了它的坚固性。

如图7-40所示,设计师Bar Gantz推出了一套采用蒸汽弯曲法制作而成的家具系列作品。蒸汽弯曲法是一种木材加工技术,即将木材放在蒸汽箱中进行加热,最终高温的水蒸气使木材轻松变弯,实现更具灵活性、唯一性的产品形状。

图7-39　木质自行车　　　　　　　　　　图7-40　弯曲的木头

人们对自然的回归和向往,使得对木材的需求不断增加。正因为人们有这样的需求,未来肯定会有更多的灵感融入木质产品的创意设计当中,使得这一天然材料得到更深入的挖掘,在产品设计上有更出色的表现。

(二)材质之陶瓷

陶瓷是一种我们非常熟悉的材料,随着时代的发展与进步,陶瓷产品的设计理念也在不断更新。当代社会,人们的审美需求具有现代性、多元性、自由性的特点,这种需求延伸到现代的陶瓷创意设计上,使得陶瓷产品更加美轮美奂。

陶瓷分为普通陶瓷和特种陶瓷。普通陶瓷是指用天然硅酸盐矿物,如黏土、长石、石英、高岭土等为主要材料,经高温烧制而成的制品,通常包括陶器、炻器和瓷器;特种陶瓷通常认为是采用高度精选的原料,具有能精确控制的化学组成,按照便于控制的制造技术加工的,便于进行结构设计并具有优异特性的陶瓷。

如图7-41所示,Roro——这款小车形状的陶瓷容器既有趣又实用。它既是一款令人愉悦的玩具车,也是一款适合年轻人和拥有年轻心态的人使用的器具。

图7-41　陶瓷容器——Roro

现代陶瓷产品的设计是在过往设计的基础上进行创新,将多种元素进行有机融合,从而形成一种新的艺术表达形式。这使得陶瓷产品不仅具有传统的美感,又具有时尚的气息。陶瓷系列作品如图7-42所示。

图7-42　陶瓷系列作品

(三)材质之瓷+木

瓷和木的结合使产品变得更加丰富和多样化,设计师应根据它们各自的特点,最大限度地体现其特色,

在结合的过程中不失本色,并创造出与众不同的使用体验,赋予产品更高的价值。瓷与木的结合,就是将作为中国传统文化典型代表的陶瓷文化与木材文化相结合,不仅起到了很好的装饰效果,更营造出清新、自然、文雅、内敛的东方文化氛围。它传承着一段历史,记录着一个故事,蕴含着一个回忆,以满足当代人"文化消费"的需求,如图7-43所示。

将陶瓷与木材巧妙结合,通过"交互"和"黏合"来形成视觉美感,既体现了人性化的设计理念,也美化了居住环境。光滑且具有温润质感的瓷遇上朴素且具有纹理之美的木,带给我们的不仅是视觉上的享受,还有使用中的惊喜。新颖的组合,带来了不一样的生活体验。通过不同材料的组合,即瓷与木相结合的设计,创造出陶瓷家居的无限可能性,传统的陶瓷艺术将被想象力无限拓宽,作品也将延伸到生活的各个领域,如图7-44所示。

图 7-43　容器

图 7-44　灯泡

(四)材质之水泥

清水混凝土有着与生俱来的原始美感,备受设计师的青睐。随着现代工艺水平的提高,设计风格不再拘泥于固定的形式,水泥的艺术表现力也越来越被大众所认可。它没有矫饰,唯有坦露;没有炫酷,唯有纯粹。水泥带着浑然天成的厚重与清雅,赋予产品极致的纯粹感。

水泥也经常与其他材质的材料搭配使用。水泥常和木材、金属、玻璃、塑料、天然纺织材料搭配组合,在粗犷与细腻之间找到了一种新的平衡,无论是出于装饰性考虑,还是功能性考虑,都非常适宜。如图7-45所示,与玻璃混搭的水泥灯具,灯光从碎玻璃装饰上透出来,柔和而梦幻。如图7-46所示,水泥与木头的混搭显得极其自然,水泥椅面配上极富质感的木质椅腿,浑然天成。如图7-47所示,水泥与金属的混搭,两者融合后朴实又亮眼,消除了金属往昔俗艳的感觉。如图7-48所示,当水泥遇上彩色玻璃,灯具被分割成斑斓的色块,水泥器皿显得格外夺人眼球。

(五)材质之塑料

塑料是以单体为原料,通过加聚或缩聚反应聚合而成的高分子化合物。塑料已经渗透到我们生活的方方面面,在现代工业设计中占据了非常重要的地位。塑料的主要成分是树脂,辅助成分有增塑剂、填充剂、润滑剂、着色剂等添加剂。按照塑料受热后的性能特点,可以将塑料分为热塑性和热固性两大类。前者可以重新塑造使用,后者无法重复利用。

生活中塑料的应用范围相当广泛,随着研究的深入,越来越多的新工艺应用于产品中。下面介绍一些具有代表性的塑料材质,内容仅供参考。

图 7-45 水泥灯具

图 7-46 椅

图 7-47 插花容器

图 7-48 彩色灯具

1. PMMA（聚甲基丙烯酸甲酯）

PMMA 又称为亚克力或有机玻璃。1927 年，德国一家公司的化学家在两块玻璃板之间将丙烯酸酯加热，丙烯酸酯发生聚合反应，生成了黏性的橡胶状夹层，可用作防破碎的安全玻璃。当他们用同样的方法使甲基丙烯酸甲酯聚合时，得到了透明度极其好，其他性能也良好的有机玻璃板，它就是聚甲基丙烯酸甲酯（PMMA）。

PMMA 具有高透明度、低价格、易于机械加工等优点，是平常经常使用的玻璃替代材料。有机玻璃分为无色透明有机玻璃、有色透明有机玻璃、珠光有机玻璃、压花有机玻璃四种。有机玻璃应用广泛：①建筑应用：橱窗、隔声门窗、采光罩、电话亭等；②广告应用：灯箱、招牌、指示牌、展架等；③交通应用：火车、汽车等车辆门窗等；④医学应用：婴儿保育箱、各种手术医疗器具；⑤工业应用：仪器表面板及护盖等；⑥照明应用：日光灯、吊灯、街灯罩等；⑦家居应用：果盘、纸巾盒等家居日用产品。假如在有机玻璃的原料中适当加一些染料，就能根据人们的需要制成五光十色的彩色有机玻璃了。有机玻璃制成的茶几如图 7-49 所示。

2. PET（聚对苯二甲酸乙二醇酯）

PET 通常用于食品和软性饮料的包装。这种材料耐热至 70℃，只适合装暖饮或冻饮，装高温液体或加热则易变形，有对人体有害的物质溶出。由于啤酒对氧气和二氧化碳有热敏感性，因此 PET 一般不适合用来装啤酒。米勒啤酒公司于 2000 年首次生产出塑料啤酒瓶，这种塑料瓶一共有 5 层，夹在主层 PET 中的两层是氧气腐化物，可以防止氧气的进出。该公司声称，塑料瓶比铝罐更能保持啤酒的冰凉程度，甚至和玻璃瓶的效果一样，它还能重新密封且不易破碎。PET 制成的矿泉水瓶如图 7-50 所示。

图 7-49　茶几

图 7-50　矿泉水瓶

(六)材质之金属

金属材料是指由金属元素或以金属元素为主构成的具有金属特性的材料的统称。按照分子结构,可以将金属分为纯金属和合金;按照冶金方法,可以将金属分为黑金属和有色金属。金属材料表面具有金属所特有的色彩,具有良好的反射能力和不透明性,且具有金属特有的光泽。金属材料具有优良的力学性能,其强度、熔点、刚度和韧性较高。正是由于金属材料优良的力学性能,才使得其能作为工程结构材料而广泛应用。

1. 铸铁——流动性

铸铁在生产和生活中得到了大量而广泛的应用,这主要是因为其出色的流动性,以及它易于浇铸成各种复杂形态的特点。铸铁实际上是由多种元素组合而成的混合物,包括碳、硅和铁。铸铁中碳的含量越高,其在浇铸过程中的流动性就越好。碳在这里以石墨和碳化铁两种形式出现。材料特性:优秀的流动性、低成本、良好的耐磨性、低凝固收缩率、很脆、高压缩强度、良好的机械加工性。典型用途:铸铁已经具有几百年的应用历史,涉及建筑、桥梁、工程部件、家居以及厨房用具等领域。铸铁制品如图 7-51、图 7-52 所示。

图 7-51　井盖

图 7-52　户外座椅

2. 不锈钢——不生锈的革命

不锈钢是在钢里融入铬、镍以及其他一些金属元素而制成的合金。其不生锈的特性缘于合金中铬的成分,铬在不锈钢的表面形成了一层坚牢的、具有自我修复能力的氧化铬薄膜。不锈钢包括四大主要类型:奥氏体、铁素体、铁素体-奥氏体(复合式)、马氏体。家居用品中使用的不锈钢基本上都是奥氏体。不锈钢材料的加工方法通常有抛光(镜面)、拉丝、网纹、蚀刻、电解着色、涂层着色等。不锈钢制品如图 7-53 所示。

3. 现代材料——铝

铝是一种略带蓝光的白色金属。与其他金属不同,铝并不是直接以金属元素的形式存在于自然界中,而是从含 50％氧化铝(亦称矾土)的铝土矿中提炼出来的。以这种形态存在于矿物中的铝也是地球上含量最高的金属元素之一。

铝及铝合金的延展性很好,可以耐受明显的变形而不断裂,而且抗腐蚀。在景观设计中,铝大量用于户外设施,包括长椅、矮柱、旗杆、格栅等。铝及铝合金是一种常用的现代材料。作为现在十分流行的新型、高档的装饰材料,铝及铝合金装饰板是采用铝或铝合金板材,经多重工艺加工制成的金属装饰板。它的表面经加工处理后可获得各种色彩及肌理,以其特有的光泽及质感丰富着现代城市环境。铝合金制品如图 7-54 所示。

图 7-53　不锈钢称重器

图 7-54　铝合金手机壳

4. 铜——古老的金属

铜的拉丁文名称"cuprum"起源于一个叫作 Cyprus 的地方,这是一个铜资源非常丰富的岛屿。铜被大量应用于建筑结构当中,作为传输电力的载体,另外,几千年来它还一直被许多不同文化背景下的人作为制作身体装饰品的原材料。从最初用于简单的译码传输,到后来在复杂的现代通信技术中扮演关键的角色,这种具有延展性的橙红色金属一路伴随着我们发展进步。铜是一种优良的导电体,其导电性能仅次于银。铜也是仅次于金的人类利用历史最为悠久的金属,因为铜矿很容易开采,而且铜比较容易从铜矿中分离出来。铜还具有其他金属材料无法比拟的美学特征,在其自然氧化的过程中,铜会随着时间推移呈现不同色彩,从金黄色到紫红色,再到茶褐色,直至最终的水绿色,铜的独特色彩语言赋予建筑更为直观的历史感。

如图 7-55 所示,这款黄铜剃须刀的手柄上添加了防滑纹路,以方便持握,Y形结构的剃须头有助于均匀分布压力,使用户在剃须时能够控制平衡。

图 7-55　黄铜剃须刀

5. 镁合金——超薄设计

镁是极重要的有色金属,它比铝轻,能够很好地与其他金属构成高强度的合金。镁合金具有比重小、比强度和比刚度高、导热导电性好的特点,并具有良好的阻尼性、减震性和电磁屏蔽性能。它易于加工成型、容易回收,被广泛地应用于航空航天、汽车、电子、移动通信、冶金等领域。镁合金作为一种新型的金属原料,能带给人一种科技感受。大多数超薄笔记本电脑和手机外壳采用镁合金做外壳。镁合金的耐腐蚀性是碳钢的 8 倍,铝合金的 4 倍,更是塑料的 10 倍以上。常用的镁合金具有不可燃性,尤其是使用在汽车零部件以及建筑材料上,可以避免瞬间燃烧。镁合金制品如图 7-56 所示。

(七)材质之金属+塑料

现在很多产品设计都不会局限于使用一种材料,而是多种材料结合使用。如今人们对电子产品的追求不断提高,既注重产品的性能,同时也追求产品的美观和轻便。金属和塑料的结合运用为产品的设计带来了无限的可能。因为这两种材料的应用都是在工业化进程中出现的,所以它们的混合显得格外自然和谐,具有现代感、科技感甚至品质感,打造了全新的视觉体验。金属和塑料相结合的制品如图 7-57、图 7-58 所示。

图 7-56　汽车轮毂　　　　　　图 7-57　化妆瓶　　　　　　图 7-58　收音机

(八)材质之玻璃

玻璃是产品设计中应用非常广泛的一种材料,它可以坚硬如铁,也可以单薄似纸,既能晶莹剔透,又能五彩斑斓,给设计师提供了无限的设计可能性。玻璃具有良好的色彩表现能力,也具有良好的透视、透光性能(3mm、5mm 厚的玻璃镜片的可见光透射比分别为 87% 和 84%)。除普通玻璃外,还有混入某些金属的氧化物或者盐类而显现出颜色的有色玻璃,在产品设计中会形成多样的视觉效果,同时具有耐腐蚀、抗冲刷、易清洗等特点。

玻璃由固体转变为液体是在一定温度区域(即软化温度范围)内进行的,它与结晶物质不同,没有固定的熔点。玻璃的这一特性使它可用吹、拉、压等多种方法成形,如图 7-59 所示。

如图 7-60 所示,农夫山泉邀请英国设计工作室 Horse 为其高端水系列打造了全新的包装,使用了水源地长白山的野生动物、植物和气候特征作为图案,包括东北虎、梅花鹿、鹤、松树、雪花等,与农夫山泉"来自长白山的天然好水"的概念契合,让人饮尽后都不舍得丢弃玻璃瓶。

图 7-59　玻璃装饰物

图 7-60　农夫山泉高端水系列包装

来自英国 Horse 工作室的设计师解释了设计的灵感来源:"农夫山泉的工作人员向我们描述了水源地独特的自然环境、气候和动植物。他们对水有非常深刻的哲学认知,认为水在动植物的生态系统中扮演了至关重要的角色。最有意思的地方在于,我们把一些东西藏在瓶子背后,而不是直接放在前面,这样显得更有吸引力,也更有趣。"

(九)材质之纸

纸作为一种绿色环保材料,对环境无污染,是一种可以回收和反复利用的材料。经过不同的结构与加工工艺处理后,纸能表现出截然不同的特性,在工业、建筑与产品设计中都能显示出优异的性能。这使得纸在现在的设计领域中具有广阔的发展和探索空间。纸之所以能应用在对材料力学性能要求极高的场景中,是因为其所采用的结构与加工工艺不同。结构是功能的内在依据,功能是结构的外在表现。

将纸材应用在产品设计中有着不可替代的优势。最常见的应用要数纸质包装,如纸袋、纸盒、防尘纸、纸箱,如图 7-61 所示,服装箱包的包装可能还会涉及吊牌和挂卡。在应用过程中,应充分结合产品本身对材料性能的要求,通过使用不同的结构与加工工艺对纸材的性能进行改善,使其不仅能够满足产品的性能要求,同时也将其本身绿色环保的特性充分发挥出来,以便在更为广阔的商业领域中产生积极作用。

如图 7-62 所示,李洪波受到中国传统工艺"纸葫芦"的启发,创作了"伸缩纸张雕塑系列",纸雕作品超越了材质与媒介,可以随意伸缩、还原,效果不可谓不震撼。在他手中,纸似乎不再是纸,而是具有可变性与流动性的材料;而纸又只是纸,他选用重塑这种最常见的材料,在一定程度上是为了引起人们在思维定式下的感官触动,从而唤起更深层的艺术思考。他善于打破空间与结构的禁锢,用其独特的艺术敏感与艺术直觉,塑造出看似天马行空、不可预测,实则充满视觉语言的纸张雕塑。

图 7-61　包装袋

图 7-62　纸雕塑

五、创意之艺

工艺(technology/craft)是指劳动者利用各类生产工具对各种原材料、半成品进行加工或处理,最终使之成为成品的方法与过程。制定工艺的原则是:技术上的先进和经济上的合理。由于不同工厂的设备生产能力、精度以及工人熟练程度等因素都大不相同,所以对于同一种产品而言,不同的工厂制定的工艺可能是不同的;甚至同一个工厂在不同的时期制定的工艺也可能不同。

目前常用的工艺有:表面立体印刷(水转印)、金属拉丝、阳极氧化、铝板钻石雕刻、电镀工艺、镀镍、镀铬、表面喷涂(塑料件)、移印、热转印、喷砂、激光镭雕、丝网印刷、超声波焊接、金属蚀刻、压花、压力注塑、双色注塑、吹塑成型、冲压、高光切边、抛光、烫金、木工艺等。

除此之外,还有很多新的技术工艺有待开发和利用。在此仅选取部分典型工艺加以说明,仅供参考。

(一)表面立体印刷(水转印)

水转印是利用水压将带彩色图案的转印纸塑料膜进行高分子水解的一种印刷方式。其间接印刷的原理及完美的印刷效果解决了许多产品表面装饰的难题,主要用于各类陶瓷、玻璃花纸等的转印。其缺点也很明显,即柔性的图文载体完全与承印物接触时难免发生拉伸变形,所以,实际上转印到物体表面的图文容易失真。

用于转印方式的水转印纸的印刷图文大多由具有装饰色彩的油墨色块和简单的重复图案构成,无须用精细的感光膜片进行晒版;水转印膜大多由伸缩性良好的水溶性薄膜制造而成,用于立体转印的转移膜是难以胜任细小文字和层次图像的转印复制的。如图 7-63 所示。

(二)金属拉丝

金属拉丝是反复用砂纸将铝板或不锈钢板刮出线条的制造过程。在拉丝制造过程中,阳极处理之后的特殊的皮膜技术,可以使金属表面生成一种含有该金属成分的皮膜层,清晰地显现每一根细微丝痕,从而使金属哑光中泛出细密的光泽。金属拉丝赋予普通金属新的生机和生命,同时起到美观、抗侵蚀的作用,使产品兼备时尚和科技的元素。

拉丝线纹效果由于变化多样,通常很难描述和具体界定。一般通过拉丝的加工方式、所用的研磨产品、工艺参数等来确定拉丝线纹的效果,如图 7-64 所示。

图 7-63 车内饰

图 7-64 按键

(三) 阳极氧化

阳极氧化工艺原理：将金属或合金的制件作为阳极，采用电解的方法使其表面形成氧化物薄膜。金属氧化物薄膜改变了表面状态和性能，如表面着色，提高耐腐蚀性，增强耐磨性及硬度，保护金属表面等。阳极氧化的作用：加强防护性、装饰性、绝缘性，提高与有机涂层的结合力，提高与无机覆盖层的结合力。

常用的氧化着色处理方法有下面几种：①着色阳极氧化膜。铝的阳极氧化膜靠吸附染料而着色。②自发色阳极氧化膜。这种阳极氧化膜是某种特定铝材在某种合适的电解液（通常以有机酸为基）中，在电解作用下，由合金本身自发地生成一种带色的阳极氧化膜。③电解着色。阳极氧化膜的着色，通过氧化膜的空隙被金属或金属氧化物电沉积而着色。如图7-65、图7-66所示。

图7-65　苹果电脑系列

图7-66　保温杯

(四) 激光镭雕

激光镭雕是一种用光学原理进行表面处理的工艺，常常用在手机和电子词典的按键设计中。激光镭雕往往要经过几道工序，才能达到理想的效果。镭雕所需油漆与普通塑壳喷漆的构成不同，称为双叶漆，质地较软，适于雕刻。另外，喷涂外观漆之前要在原材料表面喷涂一层黑色，否则很多颜色没有办法去掉。

通常镭雕机可以雕刻下述材料：竹木制品、有机玻璃、金属板、玻璃、石材、水晶、可丽耐、纸张、双色板、氧化铝、皮革、塑料、环氧树脂、聚酯树脂、喷塑金属。

例如，制作彩色键盘时，首先要整体喷一层白色的油，然后将每个按键喷上相应颜色的油，将白色油覆盖在下面，之后就是激光雕刻的程序。利用激光技术和ID出的按键图做成的菲林，按笔画雕掉键盘上的彩色油，此时被彩色油覆盖的白色油就会显露出来，这样就完成了各种颜色按键的制作。如果要达到透光的效果，就用PC或PMMA，喷一层油，雕刻掉字体部分，此时要考虑各种油的黏附性。如图7-67所示。

(五)金属蚀刻

金属蚀刻也称光化学腐蚀(photochemical etching),是指通过曝光制版、显影后,将要蚀刻纹样区域上的保护膜去除,在金属蚀刻时接触化学溶液,达到溶解腐蚀的作用,形成凹凸或者镂空成型的效果。如图 7-68 所示。

图 7-67　彩色键盘

图 7-68　金属雕花

(六)压花

金属压花是通过机械设备在金属板上进行压纹加工,使板面出现凹凸图纹。如图 7-69 所示。

图 7-69　装饰品

金属压花板材是用带有图案的工作辊进行轧制的,其工作辊通常用侵蚀液体加工,板上的凹凸深度因图案的不同而不同,最小可以达到 0.02~0.03 mm。通过工作辊的不断旋转轧制,图案呈现周期性重复,所制压花板的长度、方向基本上不受限制。

目前金属压花板适用于装饰电梯轿厢、地铁车厢、各类舱体、建筑装饰装潢、金属幕墙等。它具备耐看、耐用、耐磨、美观、易清洁、免维护、抗击打、抗压、抗刮痕及不留手指印等优点。

(七)压力注塑

注塑成型又称注射模塑成型,它是一种注射兼模塑的成型方法。注塑成型方法的优点是生产速度快,效率高,操作可实现自动化,能成型形状复杂的制件。缺点是模具成本高,且不易清洁,所以小批量制品就不宜采用此法成型。用这种方法成型的制品有:电视机外壳、半导体收音机外壳、电器上的接插件、旋钮、线圈骨架、齿轮、汽车灯罩、茶杯、饭碗、皂盒、浴缸、凉鞋等。如图 7-70 所示。

图 7-70 塑料制件

目前,注塑成型适用于全部热塑性塑料,其成型周期短,花色品种多,形状可以由简到繁,尺寸可以由大到小,而且制品尺寸精确,产品易更新换代。

(八)冲压工艺

冲压工艺是在室温下,利用安装在压力机上的模具对材料施加压力,使其产生分离或塑性变形,从而获得所需零件的一种压力加工方法。冲压加工的特点:生产率和材料利用率高;生产的制件精度高、复杂程度高、一致性高;模具精度高,技术要求高,生产成本高。

冲压加工因制件的形状、尺寸和精度的不同,所采用的工序也不同,根据材料的变形特点可将冷冲压工序分为分离工序和成形工序两类。分离工序是指坯料在冲压力作用下,变形部分的应力达到强度极限以后,使坯料发生断裂而产生分离。分离工序主要有剪裁和冲裁等。成型工序是指坯料在冲压力作用下,变形部分的应力达到屈服极限,但未达到强度极限,使坯料产生塑性变形,成为具有一定形状、尺寸与精度制件的加工工序。成型工序主要有弯曲、拉深、翻边、旋压等。如图 7-71 所示。

(九)高光切边

高光切边是通过高速的 CNC 机器在五金产品的边缘切削出一圈光亮的斜边。金属材料中,高光切边应用最多的就是铝,因为铝材料相对较软,切削性能优良,且能获得光亮的表面效果。采用精雕机将钻石刀加固在高速旋转的精雕机主轴上去切削零件,可在产品表面产生局部的高亮区域。高光切边加工成本高,

一般用于金属件的边缘切削,手机、电子产品、数码产品应用较多。如图7-72所示。

(十)抛光工艺

抛光是指利用机械、化学或电化学的作用,使工件表面粗糙度降低,以获得光亮、平整表面的加工方法,是利用抛光工具和磨料颗粒或其他抛光介质对工件表面进行的修饰加工。如图7-73所示。

图7-71　电脑机箱　　　　　图7-72　高光切边轮毂　　　　　图7-73　抛光的装饰品

常用的抛光方法有以下几种:机械抛光、化学抛光、电解抛光、超声波抛光、流体抛光、磁研磨抛光。一般来说,凡是需要具备表面光亮效果的产品,都要进行抛光处理。塑胶产品不直接抛光,而是对磨具进行抛光。

通过本章节对创意思维之悟的介绍,希望读者能真正领悟创意思维的全貌。这里的"悟"并不局限于对创意思维本身进行系统学习后的感悟和反思,还包括读者后期在实践中的运用情况,而最终输出的结果在一定程度上能客观反映读者领悟的程度。

▶ 佳作赏析

"旋转排插"采用转轴结构,打破常规造型,利用率高,有效减少两孔、三孔插头同时使用的难题,如图7-74所示。

图7-74　旋转排插

思考题

1. 如图 7-75 所示,对于苍蝇拍的设计,可以从哪些方面寻找切入点?

图 7-75　苍蝇拍

2. 垃圾袋可以有哪些存在形式?

3. 对于作为一种新型材料的蘑菇菌丝,可以有哪些创意畅想?

后记
Postscript

 设计的一个重要原则是"以人为本",研究人与机器、人与自然的关系,通过设计使产品的功能、结构、色彩及环境条件等更合理地结合在一起,满足人们物质及精神的需求。设计过程也是一种新的生活方式的创造过程。由此可见,设计的本质就是发现和改进不合理的生活方式,使人与产品、人与环境之间更和谐,对资源的利用也更合理。

 人的思维水平是设计的本质力量,人的设计思维是思维方式的延伸。"设计"是前提,"思维"是手段,二者交互作用,最终形成人类特有的设计思维。

 感谢各个学校参与教材编写的老师:武昌首义学院艺术设计学院胡雨霞院长、武汉商学院李雪老师、武汉华夏理工学院刘攀老师、常州大学美术与设计学院李杨老师、湖北商贸学院梁小雨老师。